캘리그라피 지도교사와 교육생을 위한 교과서
(캘리그라피 3급, 2급, 1급 취득을 위한 준비 필독도서)

calligraphy

캘리그라피 실제

글벗 이중기

이화문화출판사

"캘리그라피 실제"를 발간하면서

캘리그라피 !

손 글씨, 아름다운 서체의 조형언어를 담아 창안해낸 글씨체, 독창적인 미적 요소를 담아낸 글씨가 요즈음 들어 많이 사용되고 있다.

예전에는 간판이나 각종 홍보 문안에 획일화되고 경직된 판본의 바른 글씨체가 사용되어 왔던 것이 사실이다. 현재도 IT의 발달로 각종 글씨체들이 생겨 두루 사용되고 있으나 개성이나 독창성, 미적 조형언어의 측면에서는 한계가 있다.

근래 들어 십여 년 전부터 창의적인 글씨체가 많이 사용된다. 서예과 출신의 학자들과 미술관계 디자인 종사자 학자들에 의해 새로운 글씨체가 생성되고 있다. 본인은 시,서,화를 하면서 많은 글씨를 써 왔다. 필사를 해온 과정을 볼 때 펜글씨, 볼펜, 매직, 붓 등으로 홍보문과 차트에 이르는 많은 글을 써 왔으나 한계가 있었던 것이 사실이다. 예를 들어 차트를 하자면 사각의 기준이 반듯한 글씨를 담아내는 것이 거의 정형화되었던 것이다. 그런데 요즈음 들어 새로움과 신선함을 가져다주는 글씨, 금방 보아도 아름답고 뚜렷하고 친근감 있는 글씨가 가까이 다가온다. 이름 하여 캘리그라피다.

이에 필자는 시서화에 관심을 갖고 캘리그라피를 연구하여 오면서 그간 발표된 논문, 책자, 그리고 발표문안을 관찰하고 고찰하여 왔는데 현재까지는 완벽한 정립이 없어 아쉽기만 하다. 이런 측면에서 필자는 캘리그라피의 지침서 내지 교과서가 있어야 한다는 생각으로 그 동안의 연구과정을 통해 내 나름의 캘리그라피 실제 책자를 창안 발간하게 되었다. 본 책자가 비록

완전하다고 할 수는 없지만 그렇다고 미흡한 것 또한 아니다. 오십 여년의 습작, 창작기간 중에 필자가 터득한 나름의 잣대가 있고, 그에 입각하여 본 책자를 편술하였기 때문이다. 여기 전개되는 책은 실제 응용하거나 창작 발전하는 데 도움이 될 수 있도록 단계적이고 실용적인 측면을 감안하여 이론은 축소하고 실기 위주로 구성하였다. 아울러 2년간 연구 성과물들을 토대로 실제 다작 실기하는 부분을 3급, 2급, 1급 등 단계적으로 펼쳐 저술하였다.

본 책자의 지속편이 나오는 결과물까지 연구하면서 먼저 첫 작 발간의 필을 해본다.
관심 있는 분들과 지도하시는 선생님, 배우려는 학생들에게 다소나마 지침과 도움이 되었으면 하는 바람이다.
아무쪼록 더욱 심화 있는 연구와 책자를 다듬어 만들어 갈 것을 다짐하며 발간의 말씀에 대한다.

2016년 8월 淸蘭軒 書齊에서
完木, 글벗 이 중 기 拜

일러두기

본 "캘리그라피 실제" 책자는 제목대로 교육현장에서 지도교사나 교육생에게 실제 실기교과서로 사용될 수 있는 지도 자료로 계발하였다. 이론적 배경은 선행 책자들이나 과제로 남아있어 약기하고. 실기 위주의 내용으로 구안하여 단계적 심화 발전과제로 창안 저술하였다. 본 교재를 통해 변화 있는 캘리그라피가 발전되어 사용되기를 바라는 마음으로 완성하였다.

목 차

Part 1

캘리그라피의 의미에 문을 열며

1. 캘리그라피의 의미

(1) 캘리그라피의 개념
캘리그라피(Calligraphy)는 우리 생활에 쓰이는 아름답고 친근감 있는 글씨체이다.

종전에는 간판이나 상호 작명 등에 고딕체, 명조체처럼 반듯한 글씨가 주류을 이루었다. 그런데 십여 년 전부터 가까이 다가오는 창의적이고 독창성 있고 미술조형언어 같은 글자들이 어린이용 용구나 상표 의류, 각종 생필품에 이르는 곳에 그림과 함께 상업성 용어들이 등장하였다. 그리고 국내뿐만 아니라, 해외에서도 영어 불어 스페인어 할 것 없이 자유 분방한 글씨들이 등장하여 로고 브랜드 트랜드로 위상을 드높이고 있다.

(2) 매스미디어에서 사용되는 개념
매스미디어에서는 "Calligraphy"를 캘리그라피나 캘리그래피, 손글씨, 아름다운 글씨, 멋 글씨, 솜씨체 붓글씨 등의 개념으로 파악한다. 즉,

① 어원적 의미로 손으로 쓴 디자인 글씨

② 서예에서 비롯된 손 글씨

③ 아름다운 글씨

④ 손으로 그린 그림 문자

⑤ 손으로 직접 쓴 디자인

⑥ 상업적으로 쓰이는 손 글씨 디자인 등으로 보도되기도 한다.

이 중에서 제일 많이 사용되는 용어는 캘리그라피, 캘리그래피, 손글씨이다.

캘리그라피는 서예에서 출발한 것임에는 부정할 이유가 없다. 이런 이유로 붓을 사용한다는 것이다.

여기에 덧붙여, 감성체, 멋글씨체, 표정체, 디자인체, 솜씨체 등이 사용된다.

현재 한국캘리그라피디자인협회, 대한민국캘리그라피협회에서 용어에 대해 논의를 거듭하고 있기도 하다.

(3) 캘리그라피(Calligraphy)의 어원
"캘리그라피(Calligraphy)"는, 희랍어의 'KALLOS'(아름답다, 사물을 그리다)와 'GRAPHEIN'(필적)을 합성하여 이루어진 "KALLOSGRAPHY"(필적, 달필, 서법이라는 뜻으로 사용)된 어원에서 연유한다.

서양이나 우리나라나 분명한 것은, 인쇄체로 고정된 판본체 성격을 탈피하여 손으로 쓰는 독창적 조형언어의 글씨, 멋진 손 글씨임에는 부정할 수 없다.

(4) 캘리그라피의 특성과 특징

① 캘리그라피는 문자로 예술적 표현력을 갖는다.

② 캘리그라피는 생명력의 부가가치를 창출해 내는 실용성의 예술이다.

③ 캘리그라피는 각종 상표나 디자인 합성으로 상업성이 있다.

④ 캘리그라피는 복사판이 아닌 일회성의 창작글씨다.

⑤ 캘리그라피는 글씨와 더불어 명명의 제품성으로 협업성을 지닌다.

⑥ 캘리그라피는 글씨와 디자인, 회화의 종합 예술성을 지니며 시대를 대변해 내는 예술미를 창출해 낸다.

⑦ 일반 글씨나 펜글씨는 규칙성이 있는데 반하여, 캘리그라피는 유동성을 가지고 자유분방한 영역으로 표현해 내는 상황을 연출해 낸다. 글자크기, 색상, 재료 등 다양한 콘셉트를 지니며 발전하고 있다.

(5) 캘리그라피의 창작

① 붓 선택으로 작품명에 적당한 필력을 소화해 내어야 한다.

② 선과 질 그리고 바탕 선별을 인지하고 작품글씨에 임하여야 한다.

③ 한글, 한문, 영어 서체를 구상하여 유효적절하게 표현해 내어야 한다.

④ 글씨는 창작이기에 발상 구상 표현의 단계를 구안해 내고 써 내어야 한다.

⑤ 먹이나 물감 사용에 있어 농묵 발묵 채색 명도 채도 황금비(1:1.618) 등을 자유로이 다루는 습득을 사전 과제로 익혀야 한다.

⑥ 모든 재료와 용구를 구비하여 활용할 줄 알아야 한다.
(붓, 물감, 아크릴, 먹물, 석채, 분채, 자연염색, 안료, 단청화 등)

⑦ 작가의 브랜드가 되는 창작력을 지니고 생명력 있는 캘리그라피를 창작하여야 한다. 다시 말해 먹, 물감, 달인, 명인, 프리렌서가 되는 프로 작가정신이 있어야 한다. 모방이나 임서, 임화는 습작 과정에서만 필요하지 창작이 될 수 없다.

(6) 캘리그라피의 전망과 기여도

① 1990년대에는 간판의 변화, 상표의 전환 등이 조심스럽게 시작되었다.

② 2000년대 이르러 회사명, 상표, 영화제목, 책자, 생필품, 농수산물, 제품에 변화를 주면서 부가가치를 창출해 내었다.
예) 영화제목 : "죽거나 혹은 나쁘거나", "취화선", "달마야 놀자", "오수정"
TV에서 사용되는 알림들 : 숨터, 장영실, 불멸의 이순신, 우리 집 꿀단지, 태양의 후예, 울림 등

③ 드라마 제목, 행사 프랑카드, 포장상품언어, 의상, 책표지, 아파트 명, 전자제품, 인테리어 등 무궁무진한 장르를 포용하고 있다.

2. 캘리그라피에 사용되는 도구들

(1) 종이

대체적으로 화선지를 많이 사용한다. 화선지는 국내 것과 중국 당지가 많이 사용되고 있다. 연습에는 당지가 가격이 저렴하고 습작하기 좋다. 작품전이나 작가를 위한 종이는 국내에서 만들어진 화선지, 순지를 사용하면 제일 좋다. 광고용이나 종합 캘리그라피 디자인 쪽에 접한 캘리그라피를 하기 위해서는 켄트지, 장지, 기타 화방에서 판매되는 다양한 도화지류가 있으니 적재적소에 맞는 종이를 사용하면 효율적이다.

(2) 붓

붓 사용에 있어서는 화선지 선택의 경우 세필, 중필, 대필 그리고 물감사용을 위한 붓이 필방에 가면 있다. 여러 다양한 종류가 있으니 본인의 창작에 맞는 붓을 사용하되 다량의 크기 호수의 붓을 비치하고 창작하면 도움이 된다. 프로정신으로 필법, 필세, 필의에 맞는 붓 구비가 최선이다.

디자인 캘리나 종합 캘리그라피를 위해서는 일반적인 화방 붓이 다량으로 있고 보통 둥근 붓이나 디자인에는 납작 붓 등 사용감각과 활용에 맞는 붓 선정이 선결 과제다.

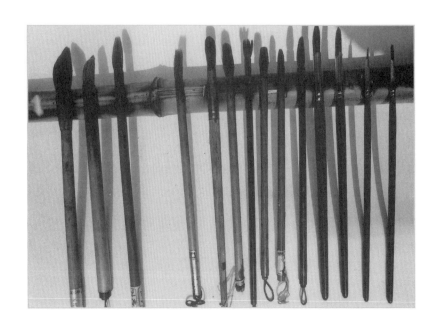

(3) 벼루

벼루는 우리나라에서 생산된 오석(烏石)으로 만든 벼루가 제일 좋다. 가격이 비싸지만 소유해 두면 장래 귀중품도 된다. 일반적인 사각형의 벼루와 원통형 벼루가 있고, 요즈음은 기계를 사용하기에 좋게 만든 벼루 등이 많이 쓰이고 있다. 습작이나 대형 창작을 위해서는 자동 먹 갈이 벼루를 구비하면 도움이 된다. 기계가 자동으로 먹을 갈고 담아 쓰기에 편리하다. 예전에 본인이 입문한 때에는 먹 가는 일, 차 마시는 일, 뒤처리 하는 일까지 스승의 지침이었다. 현대는 워낙 '빨리빨리'라서 기계화되었다. 격세지감이다.

(4) 먹

먹은 나무를 태워 그을음을 채집하여 만든 국내 먹이 제일 우수하고 향까지 베어나 서기묵향의 기운생동이 난다. 먹을 갈면서 먹 향(香)을 음미하는 일은 인정서정 기본정신이다. 느림의 미학, 먹을 가는 일부터가 캘리의 시작이다. 요즈음 중국산이 들어와 쓰이나 갈다 보면 깨지는 일이 많다. 역시 우리 조상이 먹을 만들던 방법을 전수받아 생산되는 먹이 우수하다.

자동 마 묵 기 자동 먹 갈기

(5) 접시와 대접

먹을 벼루에 갈고 붓에 묻혀 쓰기 위해서는 접시가 필수적이다. 큰 대접이나 납작한 접시 위에 먹을 농묵, 담묵으로 만들어 사용한다. 여기에 더하여 물감을 사용하는 작은 접시그릇도 활용되고 있다.

(6) 먹물과 물감

① 먹물(먹즙)

다량의 작업을 위해 요즈음 먹물을 판다. 하지만 먹물은 습득과정에 사용하고 되도록이면 벼루에 갈아 써야 정법이다. 시간 단축을 위해 많이 사용된다.

② 물감

물감은 연습용 수채화물감, 그리고 한국화 물감이 새로 계발되어 잘 나오고 있다. 대체적으로 튜브 형식의 다양한 물감이다. 또한 작은 접시에 담겨 있는 물감도 있고, 돌 갈아 만든 석채, 분채도 있다. 작품을 하다보면 디자인 부분에는 포스터 칼라, 매직류, 펜 칼라, 도로용 색채도 있다. 아크릴 물감은 물 흡수와 번짐의 효과가 좋아 다양하게 활용하면 미적인 감각을 표현해 낼 수 있다. 또한 단청에 쓰이는 안료가 있는데 이는 원색적이다. 주로 캘리그라피나 기본적 오방색 (빨, 노, 파, 흰, 검)을 잘 다루면 다양한 미색을 연출해 낼 것이다.

(7) 색연필, 파스텔, 칼라매직

① 일반적으로 아동이나 중고생을 위한 자료로 색연필이 활용되기도 한다.

② 파스텔을 은은함과 배경화면이나 그라데이션 효과를 나타낼 때 좋다.

③ 칼라 매직은 요즈음 들어 다양하게 사용된다. 젊은 아이들이 선호하는 캐리커쳐나 상품명, 자기책자, 엽서, 시화전 등 편리한 자료다.

(8) 전각을 위한 자료

전문가가 되면 전각도 소화해 낼 수 있어야 한다. 전각은 음각, 양각으로 조각하되, 성명은 음각으로, 아호는 양각으로 많이 새겨 판다. 서화인이라면 자신의 아호나 닉네임 아이디쯤 하나는 전각할 수 있어야 한다.

(9) 연적

연적은 도자기류로 만들어 적은 양의 물을 담아 쓰기에 편리하다. 소(小)작품을 할 때나 물 보충할 때, 진묵에 농묵을 만들 때 사용하기 좋다.

(10) 낙관과 인주, 융판, 문진

작품이 끝나고 자기만의 작품인증 샷이다. ID처럼 자기고유 영역과 창작 작품명과 함께 제일 끝에 이루어 작품을 완성한다. 고서에서는 매우 중요시한다. 아호(雅號)는 닉네임이며 성명을 쓰고 끝에 인자를 더 넣어 만드는 도장이다. 연세가 들면 작품의 소중함이 더한다. 다양한 낙관이 필요하다. 상단에 찍는 두인(頭印)이라 한다. 필자는 수인(首印)이 더 맞는 말이라 주장한다. 하단에는 아호와 성명인을 날인 한다. 현재는 싸인 비슷한 자기고유의 작품표시를 하기도 한다. 그리고 작품 할 때 깔고 쓰는 융, 천, 깔판(담요), 그리고 종이를 고정시켜 움직임을 방지하는 문진 등이 있다.

3. 서예의 기초

서예에 관하여는 그간 많은 명사들이 수많은 시간과 연구를 통해서 일목요연하게 정리하여 훌륭한 교재 및 도서를 발간하여 왔기에 여기서는 캘리그라피와 관련하여 서예에 관한 약기로 자주 사용되는 개념들만 기술하고자 한다.

(1) 서예의 정의

도구를 이용하여 개개의 점과 획으로 구성되는 문자를 소재로 하여 미적으로 표현해 내는 것이 서예라 말할 수 있다. 추상적인 내용을 추상적으로 표현해낸 의미에서 예술적 가치가 있다.

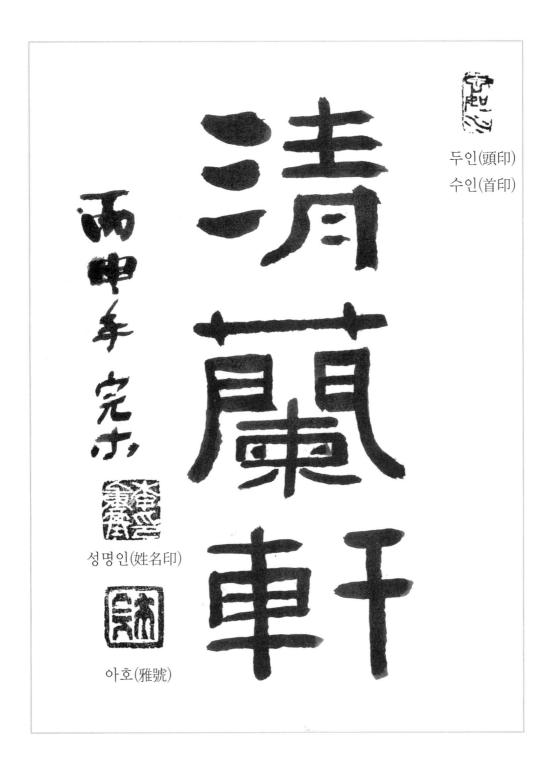

두인(頭印)
수인(首印)

성명인(姓名印)

아호(雅號)

우리나라에서 보통 서예라고 쓰이는 용어는, 중국에서는 서법, 서학, 서도라고도 불리는데, 이외에도 임지(臨池) 습자(習字) 사자(寫字)라고도 일컫는다. 명사적 학명으로는 서(書)라고 하고, 동사적 면에서는 서도(書道)라고 동일하게 부른다. 글자쓰기 즉 쓰여진 글자를 수적(手蹟) 또는 묵적(墨蹟)이라고 말하는데 이 또한 서법이라고도 말한다. 영문으로는 hand writing 또는 calligraphy라고 한다.

(2) 서예를 하기 전 다짐
서예를 하기 전에 먼저 인품이 올발라야 비로소 올바른 글을 쓴다. 글씨를 배우려면 먼저 사람 됨됨이를 배워야 한다는 것과 같다. 이를 우리는 인정서정(人正書正)이라 한다.

(3) 서예의 3대요소 : 용필(用筆), 결구(結構), 장법(章法)

(4) 서예에서 중시하는 것 : 필법(筆法), 필세(筆勢), 필의(筆意)

(5) 서예의 발달
우리나라 고조선시대부터 암각화나 암각글씨체가 사용되어 시작되었다.
유물로는 암석 금속, 유물, 비석 등에 새겨진 금석문 목관전적 법첩(글자체의 필법의 본보기 된 책) 진적 등이 있다.

4. 서체의 종류

서체는 다양한 내용을 포함하고 있으므로 항목을 달리하여, 한자 서체와 한글 서체로 구분하여 설명한다.

(1) 한자 서체
한자는 그림문자를 추상화하고 상형(물건 모양을 본 뜨는 것), 지사(추상적인 관념을 부호로 나타내어 보임), 형성(글자의 반은 뜻을, 반은 소리를 나타내는 것), 회의(둘 이상의 글자를 합하여 만드는 것), 전주(글자의 뜻을 비슷한 다른 뜻으로 바꾸어 사용하는 것), 가차(뜻은 다르나 음이 같은 글자를 빌려 쓰는 것) 등 여섯 가지 원칙에 의해 기록할 수 있게 만든 문자이다.

① 해서의 실제

大韓民國 대 한 민 국

② 행서의 실제

大韓民國　　대 한 민 국

③ 초서의 실제

大韓民国　　대 한 민 국

④ 전서의 실제

大韓民國　　대 한 민 국

⑤ 예서의 실제

大韓民國 대 한 민 국

(2) 한글 서체

조선 세종 1443년에 우리나라의 독창적인 글자로 훈민정음이 창제된 이후 발전하여 대체로 다음
의 서체들이 주종을 이루고 있다.

① 궁체(궁서체) : 궁중의 여성들이 사용하면서 발달해 온 필사체이다.
② 한글 판본체 : 인쇄에 적합하도록 만들어진 체이다. 불교의 경서 유교서적 한글 언해본이 대
　　　　　　　표적 필체이다.
③ 필서체 : 서민들이 서간문식으로 사용하던 서체이다. 요즈음 민체가 많이 자유롭게 사용되기
　　　　　　도 한다.

5. 서예에서 많이 사용되는 용어들

① 문방사우(文房四友) : 먹 붓 종이 벼루
② 필관(筆管), 화선지, 선지(宣紙), 문진, 먹즙, 아교, 석채(石彩), 농담(濃淡)

③ 필세(筆勢) : 서사할 때 각종 점과 획 그리고 선에서 특수하게 드러나는 자세에 대한 파악과 운필할 때 필봉이 왕래하며 움직이게 하는 추세를 필세라 한다.

④ 역입(逆入) : 용필법에서 붓의 세력을 얻거나 장봉을 원활하게 하기 위해서는 역동작을 하는 것을 말한다.

⑤ 만호제력(萬豪齊力) : 붓필의 첨, 복, 근의 각 부분을 운용하여 중봉과 측봉으로 붓털을 펴고 누르면서 각 부분의 작용을 충분하게 조정하고 발휘해야 씌여진 필획이 웅장하고 초탈하여진다. 따라서 만호제력이란 모든 붓털이 가지런하게 종이에 힘을 들이는 것을 만호제력이라 한다.

⑥ 기운생동(氣韻生動) : 기운은 서화의 품격과 뜻의 경지를 가리키고, 생동의 영활함이 마치 살아 있는 것과 같음을 의미한다. 기운생동은 서화가 정신을 전해 사람을 감동시킴을 형용한 말이다.

6. 서법(書法)

글자를 씀에 있어 정확한 필법을 알아야 한다. 스승과 지침에 따라 임서를 하면서 글자의 원리를 이해하고 정도의 글을 써 내어야 한다.

(1) 발묵법

먹을 벼루에 갈아 농담을 나타내기 위해서는 물과 먹물의 효과미를 퍼짐이나 베어나는 흡수력의 짙고 옅음, 번짐의 효과를 발묵법이라 한다.

(2) 삼묵법

농묵(濃墨)은 짙은 먹물을 말하고, 중묵은 농묵과 담묵(淡墨)의 사이의 중간 효과를 나타내는 먹물, 담묵은 연한 먹물이다. 여기에 물감과 병행해 내는 숙련된 기법에 익숙해야 한다. 먹그림 수묵캘리그라피 담채화(淡彩畵)에는 농묵, 중묵, 담묵을 잘 활용해 작품으로 탄생시킨는 일이 중요하다.

7. 붓 잡는 법

(1) 단구법

※작은 글씨 쓸 때 적합

(2) 쌍구법

붓을 셋째 손가락과 넷째손가락 사이에 있으며, 셋째손가락은 밖으로 향해 누르고 둘째와 셋째손
가락은 함께 안으로 향해 구부려 잡는 방법을 말한다.

※ 큰 글씨 쓸 때 적합

8. 팔 움직이는 법

(1) 침완법(枕腕法) : 작은 글씨를 쓰기 위해 붓을 잡는 법. 붓을 잡은 오른손 손목 밑을 왼손으로
 는 받쳐서 오른손이 안정되게 하고 쓰는 법

(2) 제완법(提腕法) : 오른쪽 팔꿈치나 팔목을 책상이나 자신의 허리에 대고 손목만 움직여서 쓰
 는 방법. 중간정도의 글씨를 쓸 때

(3) 현완법(懸腕法) : 붓을 쥔 오른팔은 공중에 매단 것처럼 팔뚝과 수평이 되도록 들어서 겨드랑
 이 사이를 맨다. 끝의 움직임이 자유롭기 때문에 원만하게 글씨를 쓸 수 있
 다. 많이 사용되는 방법이다.

<실기에 앞서 알아보기>

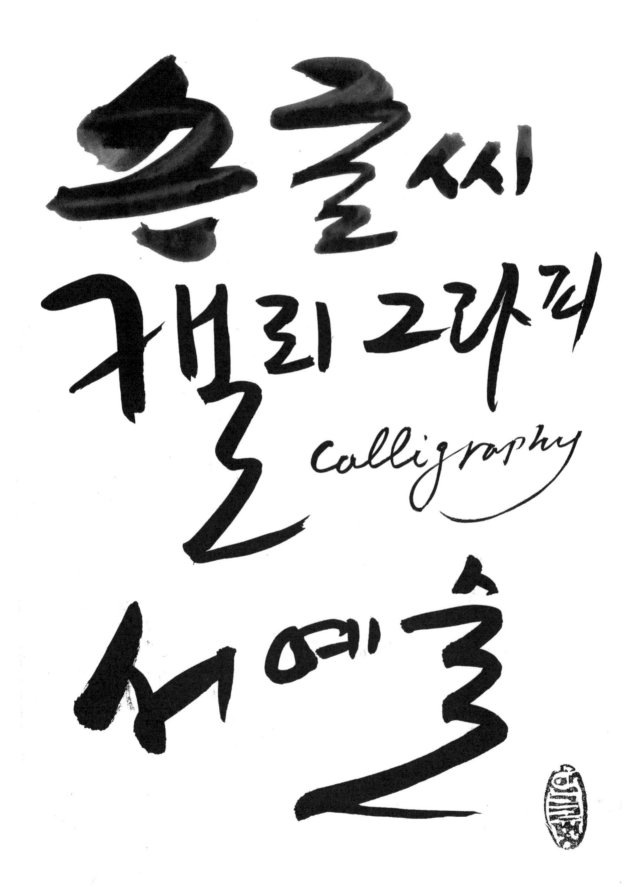

한글씨
갤리그라피
calligraphy
서예술

창의성

캘리그라피

본질성 예술

상 자성 쏠

협업 실 봉성

협업 인성 조형

언어

21

캘리그라피 창작은
이렇게

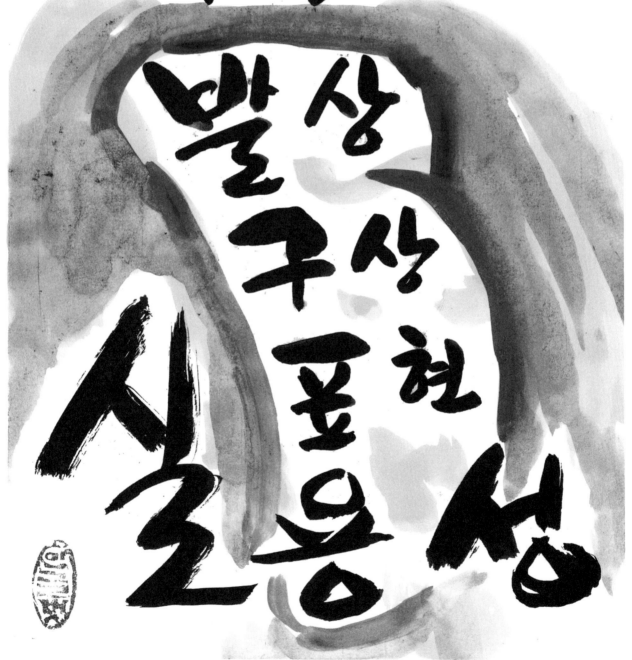

발상 구상 표현
실용성

서예3대요소

응 필

결 구

장 법

서예중시
필법
필세
필의.

24

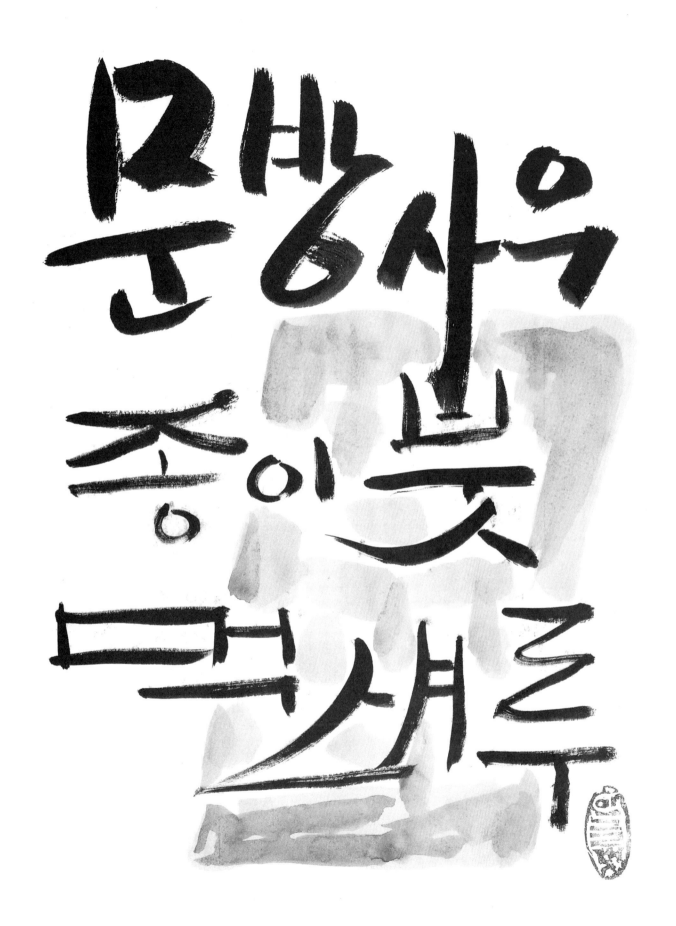

맨발의 종이 꽃
좋아 그새로

※색채의 활용 채색효과

Part 2

한글 캘리그라피의 실제

1. 한글 캘리그라피의 실제 I (3급 취득실기과정)

캘리그라피 창작 구상

※기본기 익히기 : 입문에 앞서 기본적인 획 선, 먹물 사용, 물감사용, 재료사용 등에 주안점을
두었다.

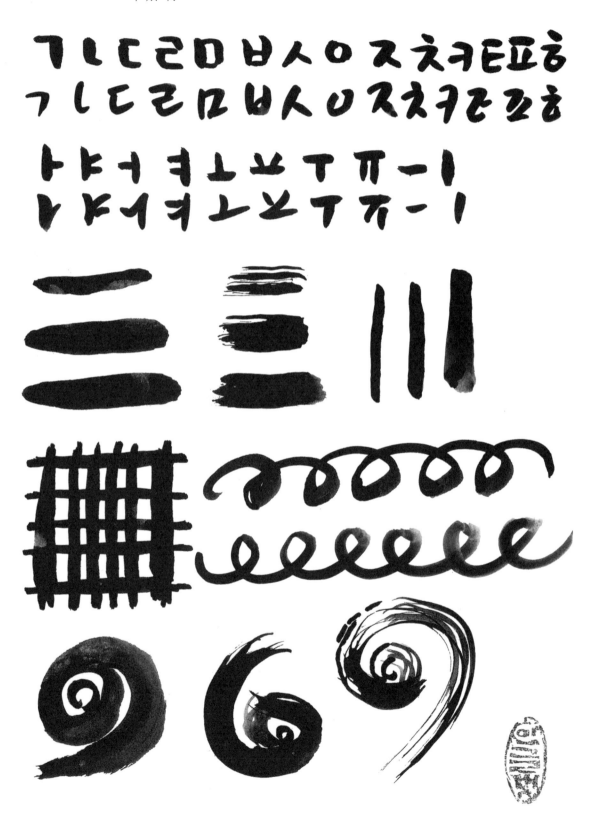

28

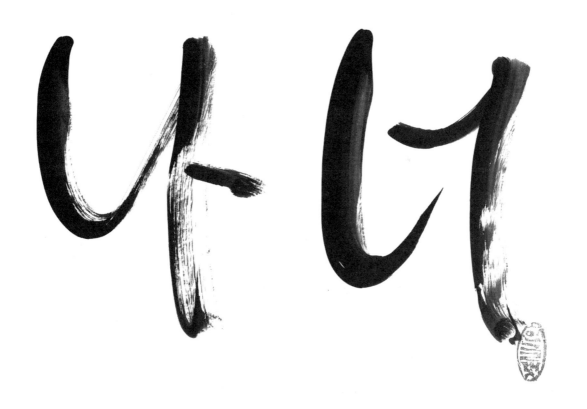

① 나,너 : 홀소리와 닿소리의 합성 기본언어 익히기 기초적 필세를 활용한 작품이다.

② 우리 : 한 단어 : 물감의 농담 담묵 흘림의 조화미로 완성한 작품이다.

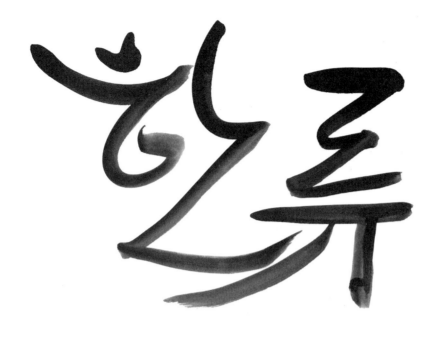

③ 한류 : 두 글자의 한 폭으로 껴안으면서 조형미를 담아낸 우리 문화의 멋을 표현한
 캘리그라피이다.

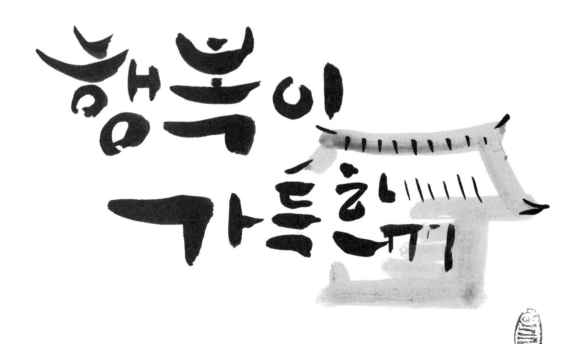

④ 행복이 가득한 집 : 꼼장어 글씨로 글씨와 집을 합성한 캘리로 우리 한옥의 처마끝
 멋을 풍기는 고유한 전통미를 합성 표현하였다.

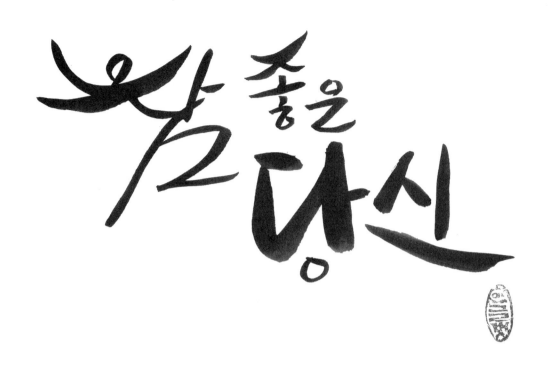

⑤ 참 좋은 당신 : 우리 일상생활에 꼭 알맞은 문장으로 삐침의 멋과 음양의 조화 대비
　간격을 조화 있게 담아내었다.

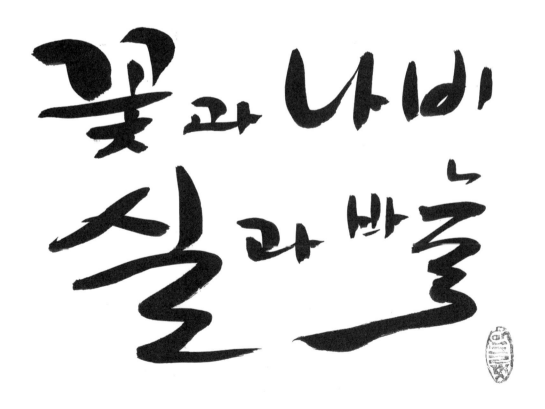

⑥ 꽃과 나비 실과 바늘 : 어울림 흘림체로 인연의 맥 삶의 철학적인 요소를 조형언어로
　실과 바늘의 "ㄹ" 자 모양이 만남의 의미를 담아 부부인연, 부자간 인연, 사람과 사람
　의 인연 등 세상의 폭을 안은 모습으로 표현하였다.

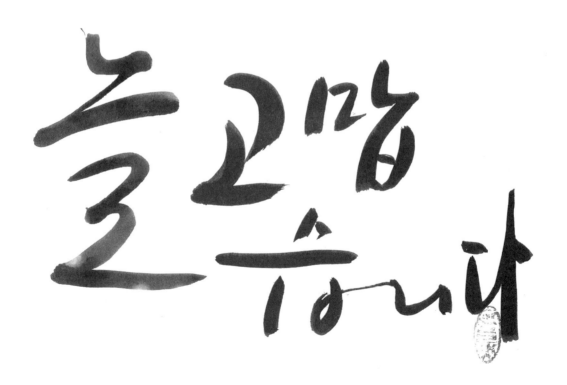

⑦ 그대와 나 아름다운 인연입니다 : ⑥번의 글과 연장선상에서 물감체와 먹물의 손 글씨의
 합성 언어를 써 보았다. 인연의 맺음을 긴 끈의 연결을 구상 표현하였다.

⑧ 늘 고맙습니다 : ⑥번 ⑦번에 이어지는 마음의 글로 '항상(늘)'은 물감을, '고맙습니다'는
 고마움의 연결체로 표현하였다.

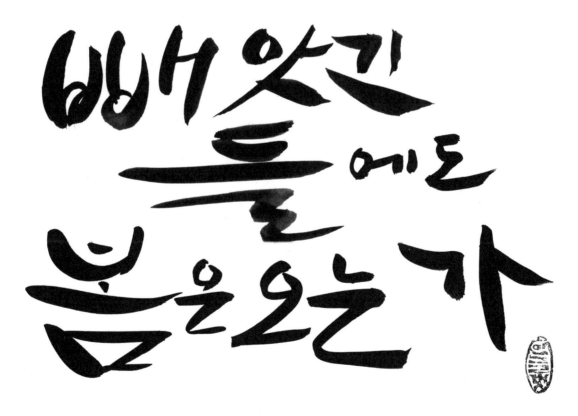

⑨ 따뜻한 말 한 마디 고마워요 : 연이은 감사의 말 한 마디를 중심으로 감싸주는 화면구성으로
완성하였다. 자주 쓰면 더욱 고마운 일들이 생기겠지요?

⑩ 빼앗긴 들에도 봄은 오는가 : 어려운 지난 일들 이상화의 시에 나오는 글이다. 들은 푸른 글씨
로 봄은 청 글씨로 자주 주권을 지닌다는 의미로 쓴 것이다.

빼앗긴 들에도 봄은오는가

대한
민국

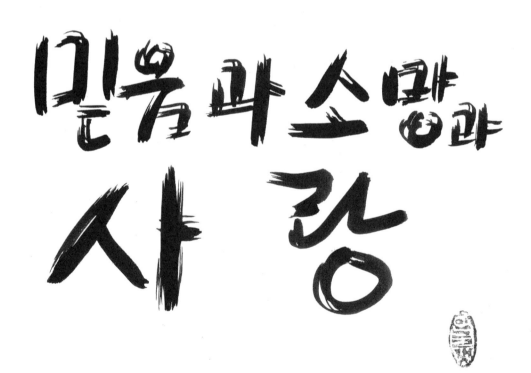

믿음과 소망과
사랑

⑫ 믿음과 소망과 사랑 : 성서에 나오는 구절이다. 뿐만 아니라 노래 가사말 등
우리가 자주 쓰는 말이다. 필세의 기운생동으로 쓴글이다.

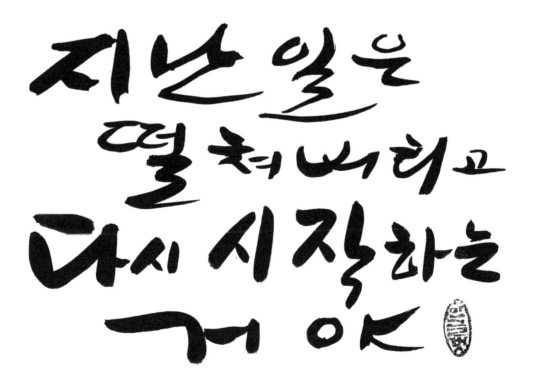

⑬ 우린 늙어가는 것이 아니라 조금씩 익어가는 겁니다. : 요즈음 자주 부르는 바램 노래의 가사말로 노년의 청춘에 견주어 흘러가는 자연의 유수체로 쓴 글이다.

⑭ 지난일은 떨쳐 버리고 다시 시작하는 거야 : 과거 억 매이거나 집착하지 말고 새로운 도전과 도약의 글로 "떨쳐버리고의 멀어짐"과 시작의 "다시"를 강조하며 조형미를 문장으로 조합한 숙련된 표현이다.

모든 국민은 학문과 예술의 자유

예술의

를

헌법22조①

⑮ 모든 국민은 학문과 예술의 자유를 갖는다. : 헌법에 있는 조항으로 "예술의 자유"를 예술다운 글씨체를 강조하며 학문연구 발전에 기여토록 써본 캘리그라피이다.

2. 한글 캘리그라피의 실제 II (심화)

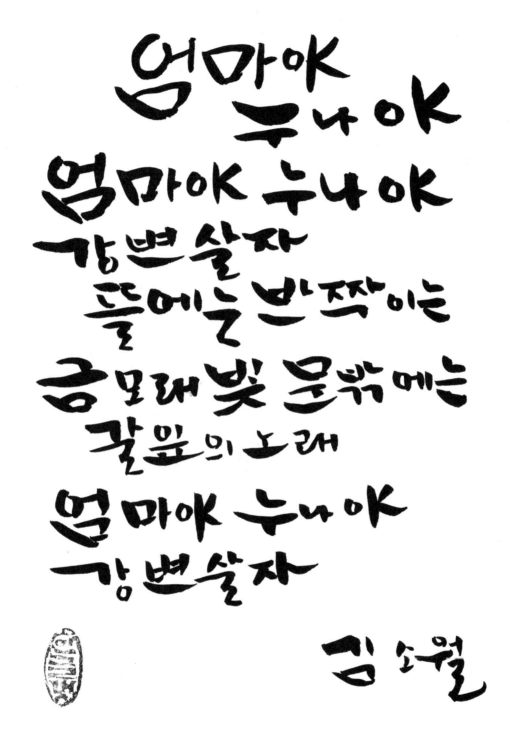

① 엄마야 누나야 강변살자 뜰에는 반짝이는 금 모래 빛 문 밖에는 갈잎의 노래 엄마야 누나야 강변
 살자

김소월 시로 노래 가사 말이다 어린 동심의 내용을 담아 소박한 손 글씨로 자연미를 담아 정겨움
을 써낸 캘리그라피이다. 편지글 연말 연하장 등에 한 번 써 보며 다정한 분에게 전해보면 어떨까?

② 만남

우리 만남은 우연이 아니야 그것은 우리의 바램이였어 잊기엔 너무나 나이 운명 이였기에 바랄 수는 없지만 영원을 태우리 돌아보지 말아 후회하지 말아 아 바보 같은 눈물 보이지 말아 사랑 해 사랑 해 너를 사랑해

박신의 글로 노래 말이다. ①에 이어 둥글둥글한 둥글체로 자연스런 만남의 글과 견주어 써 본 글 씨체다.

나보기가 역겨워
가실때에는 고이 보내
드리우리리
 영변에 약산 진달래꽃
아름따다 가실 길에
뿌리 우리리
 가시는 걸음 걸음 놓인
그 꽃을 사뿐이 즈려 밟고
가 시 옵 소 서
나 보기가 역겨워 가 실때에는
죽어도 아니 눈물
 흘리 우리 라

김소월

③ 나보기가 역겨워 가실 때에는 고이 보내드리우리라 영변에 약산 진달래꽃 아름 따다 가실 길에 뿌
리우리라 가시는 걸음걸음 놓인 그 꽃을 사뿐이 즈려 밟고 가시 옵소서 나보기가 역겨워 가실 때에
는 죽어도 아니 눈물 흘리우리라

김소월의 시, 노래가사 말, 교과서에서 배운 시. 누구나 애송하는 시 ①②에 이어 심화글씨로 썼다.

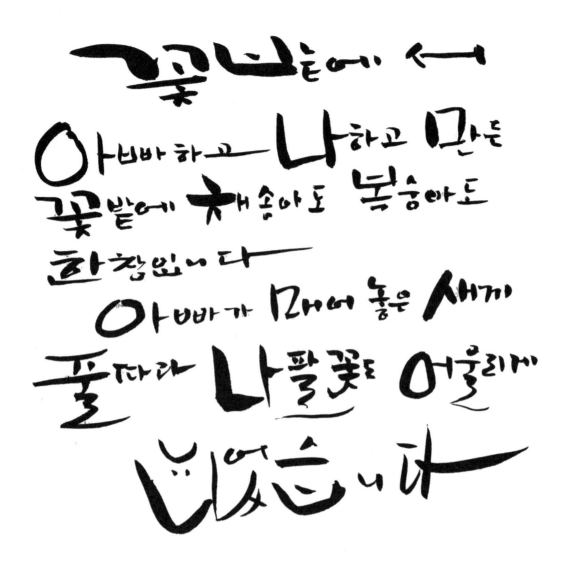

어효선

④ 꽃밭에서

아빠하고 나하고 만든 꽃밭에 채송화도 복숭아도 한창입니다. 아빠가 매어 놓은 새끼 줄다라 나팔꽃도 어울리게 피었습니다.

어린이들이 좋아하는 어효선 시어, 노래말로 종횡 강조말 등을 강약약 강조 하면서 대소 멋 어린들의 "피었습니다"에 주안점을 두며 동심의 마음을 심는 굵고 가늘고 하는 반복의 효과미를 심어 쓴 글이다.

오빠 생각

최순애

뜸북뜸북 뜸북새 논에서 울고
뻐꾹 뻐꾹 뻐꾹새 숲에서 울제
우리오빠 말타고 서울가시면
비단구두 사가지고 오신다더니
뜸북뜸북 뜸북새 논에서 울고 뻐꾹
뻐꾹 뻐꾹새 숲에서 울제 우리오빠
말타고 서울 가시면 비단 구두 사가지고
오신다더니

⑤ 오빠생각

뜸북뜸북 뜸북새 논에서 울고 뻐꾹뻐꾹 뻐꾹새 숲에서 울제 우리 오빠 말 타고 서울 가시면 비단구
두 사가지고 오신다더니 뜸북뜸북 뜸북새 논에서 울고 뻐꾹 뻐꾹새 숲에서 울 제 우리 오빠 말 타
고 서울 가시면 비단 구두 사가지고 오신다더니

최순애의 시 노래말이다. 이 글은 글 그대로 시대적 상황의 글이란다. 다정한 글체로 담아 보았다.

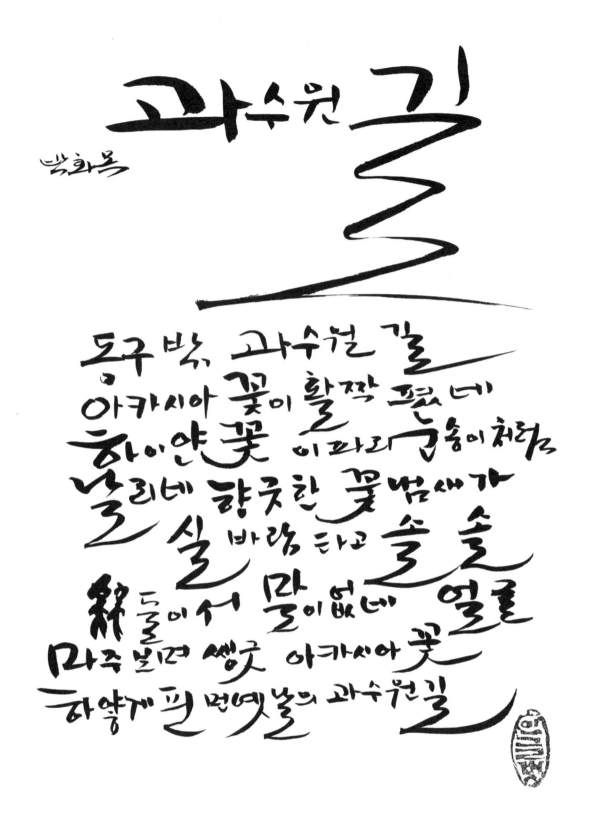

⑥ 과수원길

동구밭 과수원 길 아카시아 꽃이 활짝 폈네 하이얀 꽃 이파리 눈송이처럼 날리네 향긋한 꽃냄새가
실바람타고 솔솔 둘이서 말이 없네 얼굴 마주보며 쌩긋 아카시아 꽃 하얗게 핀 먼 옛날의 과수원 길

강조되는 길에 포인트를 두고 자연스런 흐름의 글로 표현하였다.

어머님 은혜

높고 높은 하늘이라 말들하지만

나는 나는 높은게 또하나 있지

낳으시고 기르시는 어머님 은혜

푸른하늘 그 보다도 높은것

같에

윤춘병

⑦ 어머님 은혜 윤춘병

　높고 높은 하늘이라 말들 하지만 나는 나는 높은게 또 하나 있지 낳으시고 기르시는 어머님 은혜
푸른 하늘 그 보다도 높은 것 같에

　시작되는 말을 강조하며 이어가는 글로 마지막 클라이막스 '같에'에 힘을 더한 글씨체이다.

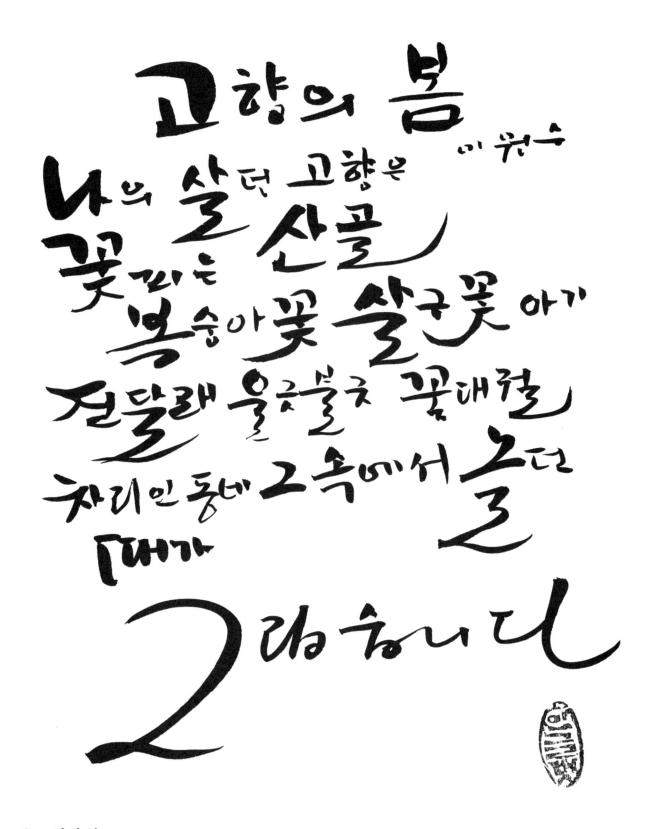

⑧ 고향의 봄

나의 살던 고향은 꽃피는 산골 복숭아꽃 살구꽃 아기 진달래 울긋불긋 꽃 대궐 차리 인 동네 그 속에서 놀던 때가 그립습니다.

이원수 글이다. 누구나 자기 고향을 생각 안 해 본 자 있는가? 고향의 향수 "그립습니다" 손 글씨의 멋을 담아내었다.

봄의 鄕으로
돌아가자
이병기

고향으로 돌아가자 나의고향으로
돌아가자 암데나 정들면 못살리
없으려마는 그래도 나의 고향이
가장 그리운가

방과 곳간들이 모두 잿터만 되고
장독대마다 질그릇 조각만 남았으나
게다가 움이라도 묻고 다시 살아
봅시다

삼베 무명옷 입고 손마다 괭이 잡고
묵은 그 밭을 파고 파고 일구고
그 흙을 새로 절구어 걷고 합시다

⑨ 고향(故鄕)으로 돌아가자

고향으로 돌아가자 나의 고향으로 돌아가자 암 데나 정들면 못 살리 없으려마는 그래도 나의 고향이 가장 그리운가 방과 곳간들이 모두 잿터미 되고 장독대마다 질그릇 조각만 남았으니 게다가 움이라도 묻고 다시 살아 봅시다. 삼베 무명옷 입고 손마다 괭이 잡고 묵은 그 밭을 파고 일구고 그 흙을 새로 절구어 걷고 합시다.

이병기 시이다. 옛 시화전에 자주 쓰던 글씨체로 휘어진 듯 반듯한 듯 정성들여 맞아드는 시골전원의 민체로 서간문 글 모양을 담아 쓴 글씨다.

序詩 서시 윤동주

죽는날까지 하늘을 우러러
한점 부끄럼이 없기를 잎새에
이는 바람에도 나는 괴로워 했다
별을 노래하는 마음으로
모든 죽어 가는 것을
사랑해야 지
그리고 나한테 주어진 길을
걸어가야 했다

오늘 밤에도
별이 바람에
스쳐운다

⑩ 서시(序詩)

죽는 날까지 하늘을 우러러 한점 부끄럼이 없기를 잎새에 이는 바람에도 나는 괴로워했다. 별을 노래하는 마음으로 모든 죽어 가는 것을 사랑해야지 그리고 나한테 주어진 길을 걸어가야 했다. 오늘 밤에도 별이 바람에 스쳐운다.

너무도 유명한 윤동주의 시이다. 여기서는 "모든 죽어가는 것을 사랑해야지, 길, 오늘 밤에도 별이 바람에 스쳐 운다, 애절한 표현을 강조한 캘리그라피로 청색과 묵색으로 강조미, 알림미, 구성미를 문장 안에 삽입하여 표현한 글씨체다.

⑪ 친구여

꿈은 하늘에서 잠자고 추억은 구름 따라 흐르고 친구여 모습은 어딜갔나 그리운 친구여 옛일 생각
이 날 때마다 우리 잃어버린 정찾아 친구여 꿈속에서 만날까 조용히 눈을 감네 슬픔도 기쁨도 외로
움도 함께했지 부푼 꿈을 안고 내일을 다짐하던 우리 굳센 약속 어디에 꿈은 하늘에서 잠자고 추억
은 구름 따라 흐르고 친구여 모습은 어딜 갔나 그리운 친구여

하지영의 시이다. 엽서에 담아내는 편지글체로 쓴 글씨다.

⑫ 어느 60대 노부부의 이야기

곱고 희던 그 손으로 넥타이를 매어 주던 때 어렴풋이 생각나오 여보 그때를 기억하오 막내아들 대학시험 뜬 눈으로 지내던 밤들 어렴풋이 생각나오 여보 그때를 기억 하오 세월은 그렇게 흘러 여기까지 왔는데 인생은 그렇게 흘러 황혼에 기우는데 큰 딸아이 결혼식 날 흘리던 눈물방울이 이제는 모두 말라 그 눈물을 기억하오

나이든 이들의 심금을 울리는 노래 말 가사다. 여기서는 고마움의 눈물을 강조하면서 그림디자인 글씨를 미적 조형언어로 담아내었다.

⑬ 그 먼 나라를 아십니까?

어머니 당신은 그 먼 나라를 아십니까? 깊은 산림지대를 끼고 들면 고요한 호수에 흰 물새 날고 좁은 들길에 들장미 열매 붉어 멀리 노루새끼 마음 놓고 뛰어다니는 아무도 살지 않는 그 먼 나라를 알으십니까? 그 나라에 가실 때에는 부디 잊지 마셔요 나와 같이 그 나라에 가서 비들기를 키웁시다. 어머니 당신은 그 먼 나라를 알으십니까?

신석정 시인의 시이다. 시인은 내가 어려서 존경하던 시인이었고 자주 뵙기도 하였다. 이 시적 표현은 다소 맞춤법상 이상하다 할지 모르나 고어의 표현 시적 언어는 생활언어의 표현이다. 시나 소설에서의 픽션적인 언어는 토속적인 자연말 그대로 사용한다. 캘리에 있어 자연의 풍광을 스며드는 필서체 캘리와 산림이나 새의 표현은 미적 디자인 합성을 하여 흘림의 미학 언어 캘리그라피를 완성한 것이다.

청포도

이 육 사

내고장 칠월은
청포도가 익어 가는 시절
이 마을 전설이 주절이주절이
열리고 먼데 하늘이 꿈꾸며
알알이 들여와 박혀
하늘 밑 푸른 바다가 가슴을 열고
흰 돛단 배가 곱게 밀려서
오면 내가 바라는 손님은
고달픈 몸으로 청포를 입고 찾아
온다고 했으니 내그를 맞아 이 포도를
따 먹으면 두 손은 함뿍 적셔도
좋으련 아이야 우리 식탁엔
온 쟁반에 하이얀 모시 수건을
마련해 두렴

⑭ 청포도

내 고장 칠월은 청포도가 익어 가는 시절 이 마을 전설이 주절이주절이 열리고 먼데 하늘이 꿈꾸며 알알이 들여와 박혀 하늘 밑 푸른 바다가 가슴을 열고 흰 돛단배가 곱게 밀려서 오면 내가 바라는 손님은 고달픈 몸으로 청포를 입고 찾아온다고 했으니 내 그를 맞아 이 포도를 따 먹으면 두 손은 함뿍 적셔도 좋으련 아이야 우리 식탁엔 온 쟁반에 하이얀 모시 수건을 마련해 주렴

이육사 시이다. 평소 자연스런 고향의 정을 담아내도록 자연미를 살려 필사체 형식의 구상필로 써 내려갔다.

⑮ 깃발

이것은 소리 없는 아우성 저 푸른 해원을 향하여 흔드는 영원한 노스탤지어의 손수건 오로지 맑고 곧은 이념의 푯대 끝에 애수는 백로처럼 날개를 펴다. 아! 누구인가?
이렇게 슬프고도 애닲은 마을을 맨 처음 공중에 달 줄을 안 그는

유치환의 시이다. 휘날리는 깃발을 회화적 글체로 담아내고 펄럭이는 깃발의 시어를 담아 바람의 향수를 담아 캘리그라피한 것이다.

⑯ 내 고향 남쪽바다 그 파란 물 눈에 보이네 꿈엔들 잊으리오
 그 잔잔한 고향바다 지금도 그 물새들 날으리 가고파라 가고파 어릴제 같이 놀던 그 동무들 그리워
 라 어디 간들 잊으리오 그 뛰놀던 고향동무 오늘은 다 무얼 하는고 보고파라 보고파

한줄기 물처럼 한순간 연이어 써낸 캘리그라피 글체로 민체의 다정한 동작의 연속성을 살려 쓴 것
이다.

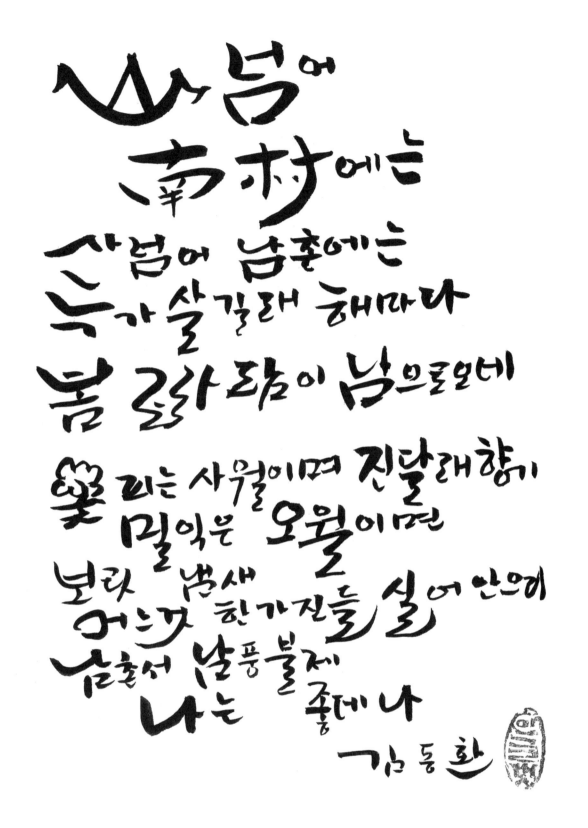

⑰ 산넘어 남촌에는

산넘어 남촌에는 누가 살 길래 해마다 봄바람이 남으로 오네 꽃피는 사월이며 진달래 향기 밀 익은 오월이면 보리 냄새 어느것 한가진들 실어 안으리 남촌서 남풍불제 나는 좋데나

김동환의 시이다. 산과 남촌은 자연의 갑골상형의 한자체로 바람, 꽃은 상징의 의미로 담아 창안한 글씨이며 서로 교감하여 가며 안기는 글로 친근감있게 쓴 캘리그라피이다.

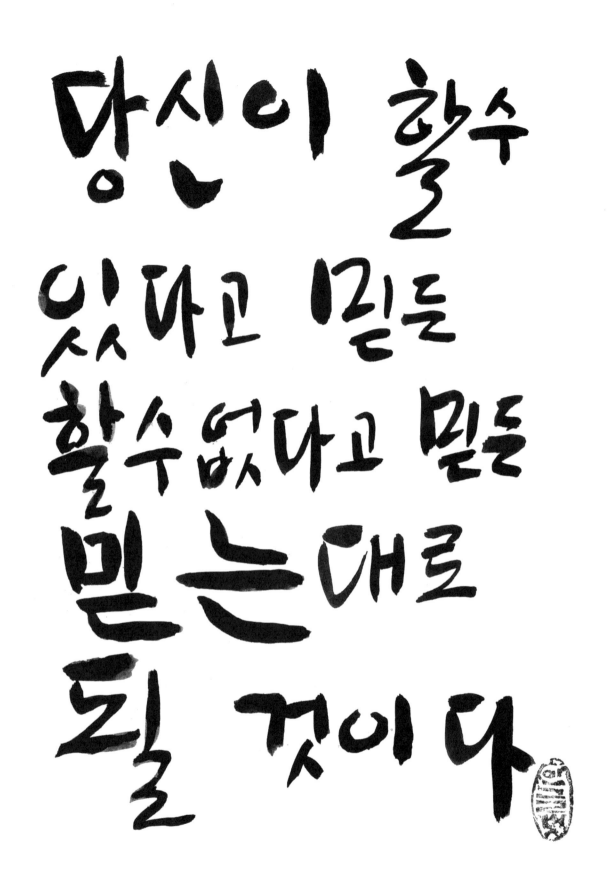

⑱ 당신이 할 수 있다고 믿든 할 수 없다고 믿든 믿는 대로 될 것이다.

캘리의 글 선정도 생활상의 연장선이다. 우리가 살아가는 신뢰글의 표현을 선정하여 완성하였다.

믿는 마음을 강조하여 중앙에 위치하였고 될 것이다. 가능을 위해 하단에 강조점을 두었다.

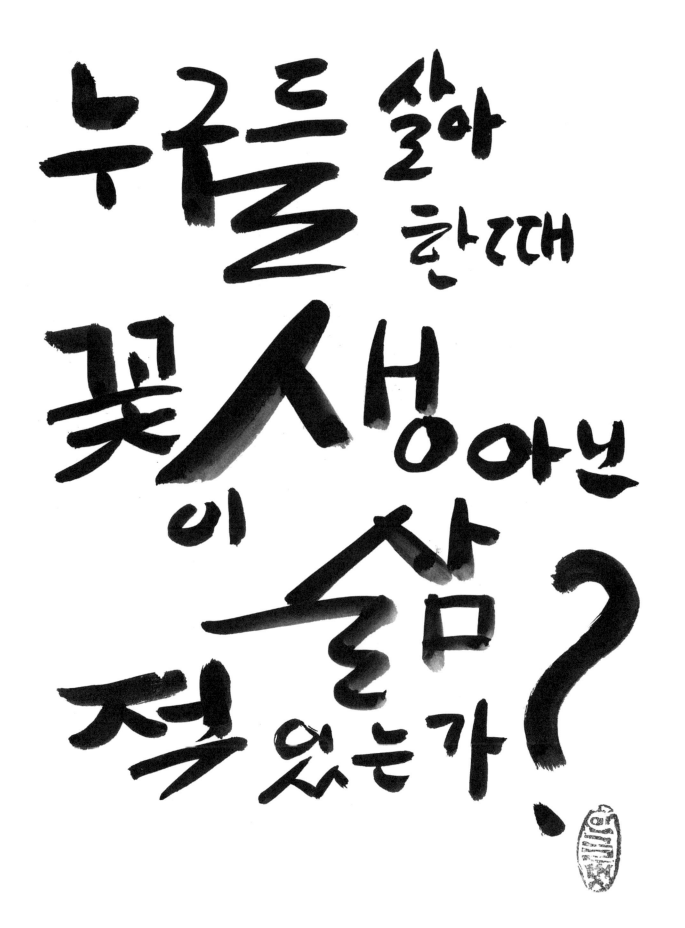

⑲ 누구들 살아 한때 꽃이 아닌 적 있는가?
　⑱번과 같은 선정글로 생 삶에 포인트를 두고 문장을 완성하여 공유하는 캘리이다.

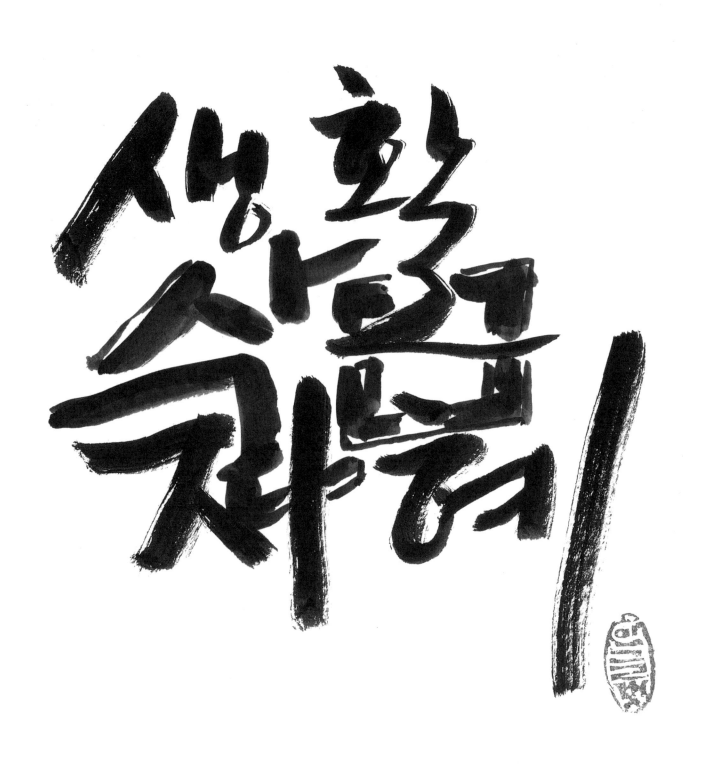

⑳ 삶 생활의 지혜

　　삶의 한마디 속에 녹아드는 생활의 지혜를 껴 않고 보듬어 주는 자유로운 필을 합성한 캘리그라피
　　이다.

Part 3

캘리그라피 한글과 영어글 실제

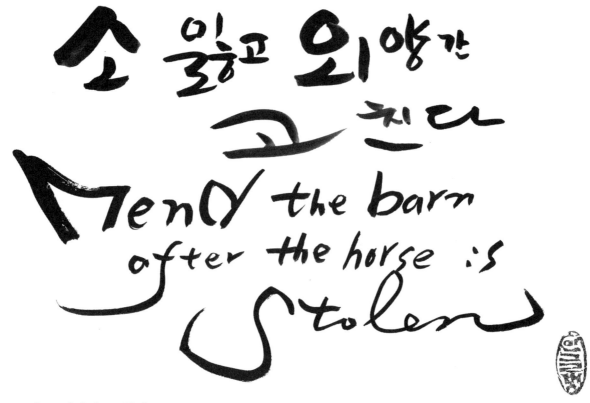

① 소 잃고 외양간 고친다.

Mend the bard ofter the horse is stolen

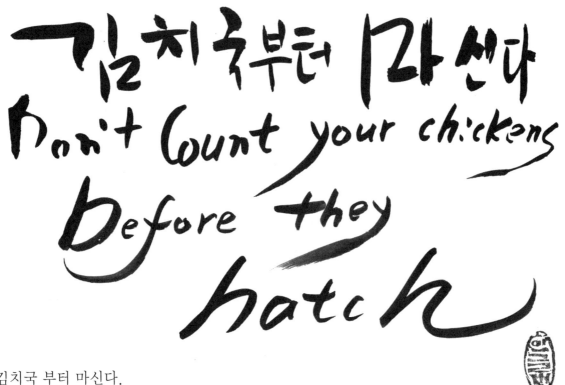

② 김치국 부터 마신다.

Don't count your chickens before they hatch

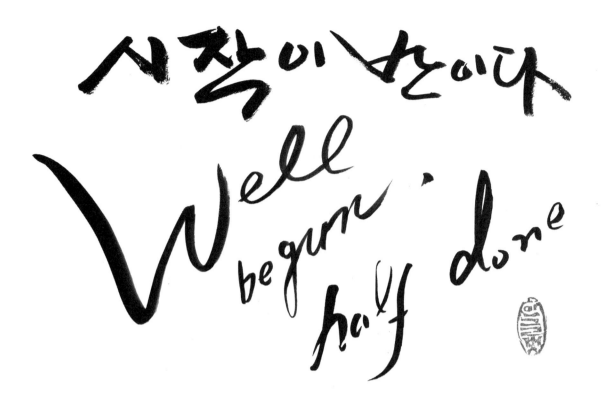

③ 세살 버릇 여든까지 간다.

What's learned in the cradle is eighty to the grave

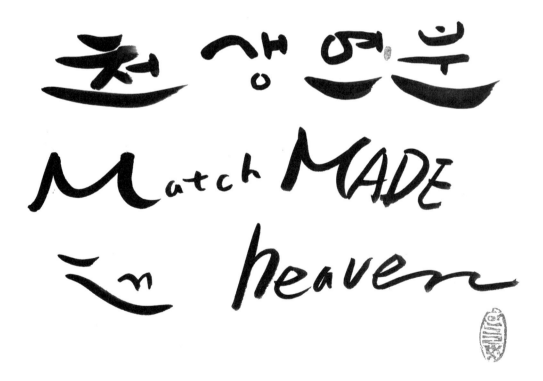

④ 시작이 반이다.

Well begun half done

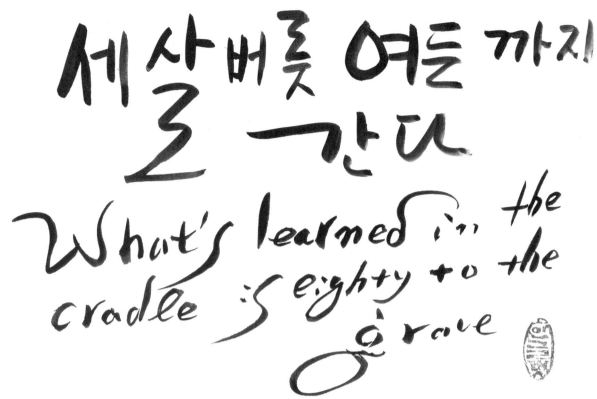

⑤ 천생연분

Match made in heaven

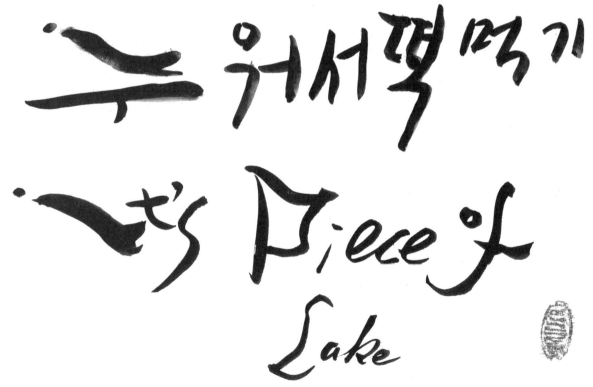

⑥ 누워서 떡 먹기

It's pice of cake

Part 4

수묵 캘리그라피

(2급 취득 실기과정)

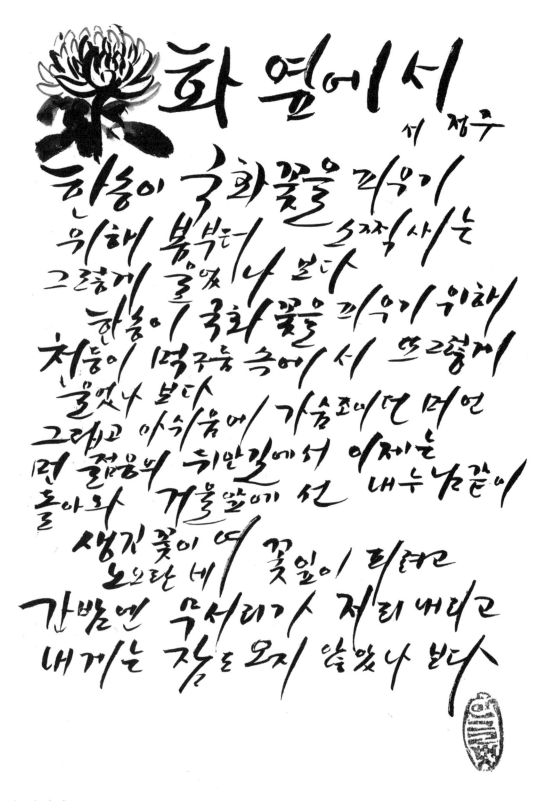

① 국화 옆에서

한 송이 국화꽃을 피우기 위해 봄부터 소쩍새는 그렇게 울었나 보다 한 송이 국화꽃을 피우기 위해 천둥이 먹구름 속에서 또 그렇게 울었나 보다 그립고 아쉬움에 가슴 조이던 머 언 먼 젊음의 뒤안길에서 이제는 돌아와 거울 앞에선 내 누님같이 생긴 꽃이여 노오란 네 꽃잎이 피려고 간밤엔 무서리가 저리 내리고 내게는 잠도 오지 않았나 보다

서정주의 시이다. 국화 꽃을 담아 국 쓰고 국화향기 내 음새 나는 바람결의 흘림체로 완성하였다.

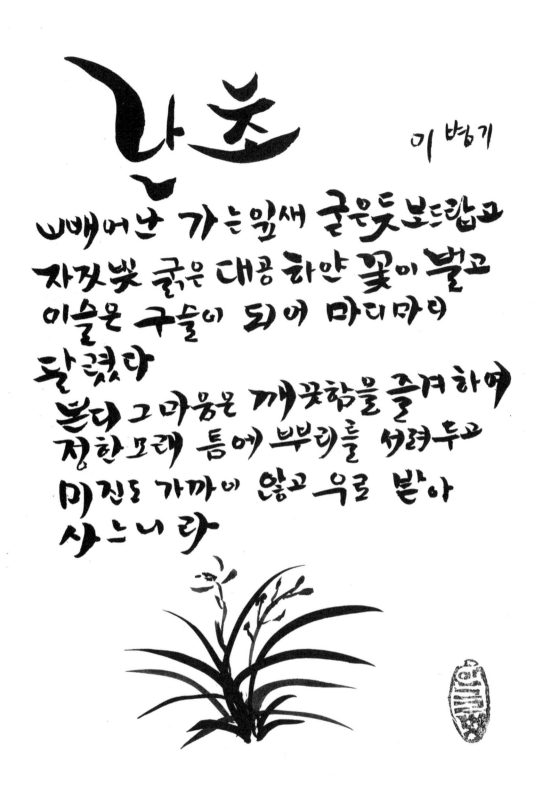

② 난초

빼어난 가는 잎 새 굳은 듯 보드랍고 자짓 빛 굵은 대공 하얀 꽃이 벌고 이슬은 구슬이 되어 마디마디 달렸다. 본디 그 마음은 깨끗함을 즐겨하여 정한 모래 틈에 뿌리를 서려두고 미진동 가까이 않고 우로 받아 사느니라.

이병기의 시이다. 제목의 난초 글에 난모양의 형상체로 난 이 피어나는 신선함같이 자연스런 자연미 글과 난초 피어나는 꽃향기를 수묵캘리그라피한 내용의 글이다,

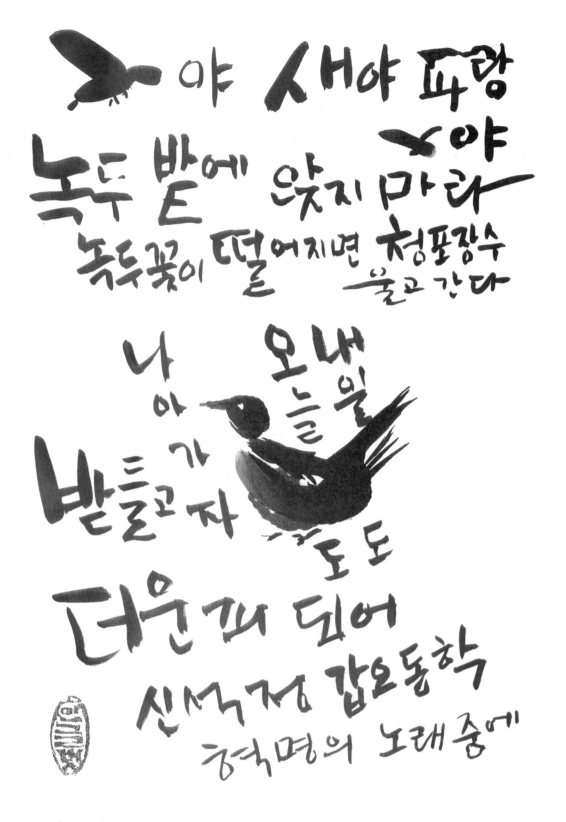

③ 새야 새야 파랑새야

새야 새야 파랑새야 녹두밭에 앉지 마라 녹두꽃이 떨어지면 청포장수 울고 간다 나아가자 오늘도 내일도 받들고 더운 피 되어

신석정의 시이다. 새의 형상을 담고 중앙에 배치하여 쉽게 알 수 있도록 하였고 강조점과 함께 새를 그림 수묵화로 표현 하며 녹두밭의 글씨를 녹두색 으로 함께 화합하여 완성한 수묵 캘리그라피다.

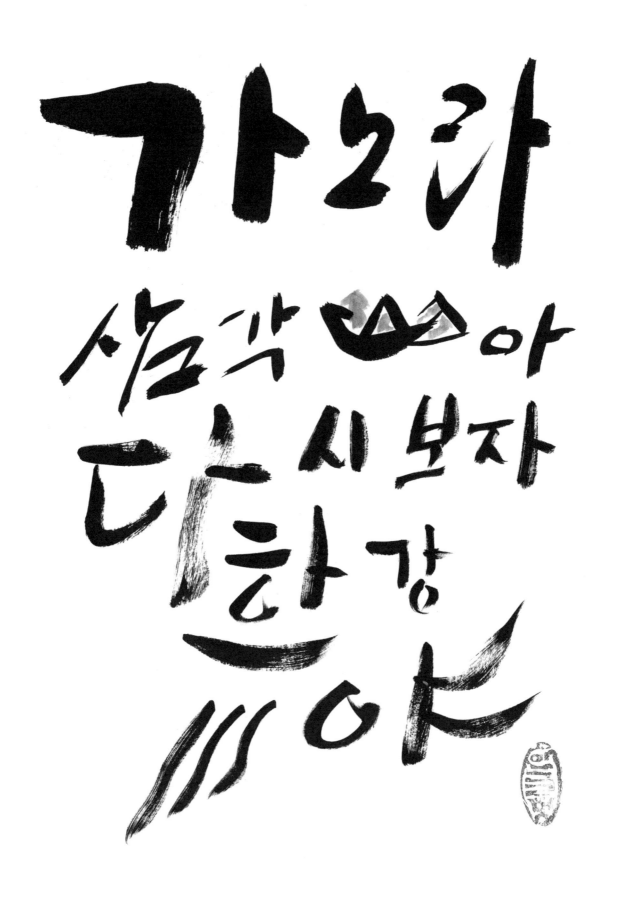

④ 가노라 삼각산아
　가노라 삼각산아 다시보자 한강수야

　떠나는 '가노라'를 강조하고 산과 수(물) 갑골문 상형 문을 형상미로 표현한 수묵캘리그라피다.

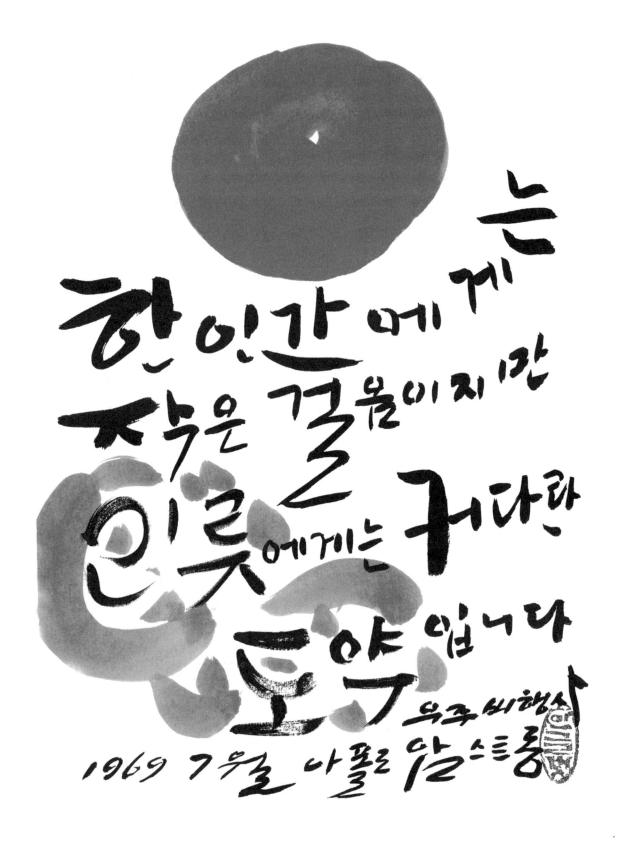

⑤ 달 착륙 암스트롱

한 인간에게는 작은 걸음이지만 인류에게는 커다란 도약입니다.

달 착륙의 신비 1969년 암스트롱이 달에 도착하여 처음 한 말의 명언이다. 여기서는 달을 직접 그려 넣고 인류의 도약은 필세의 기운을 담고 한 인간과 '커다란'의 강조한 포인트로 캘리 하고 전체 화면을 펼쳐 수묵 캘리그라피 창작이다.

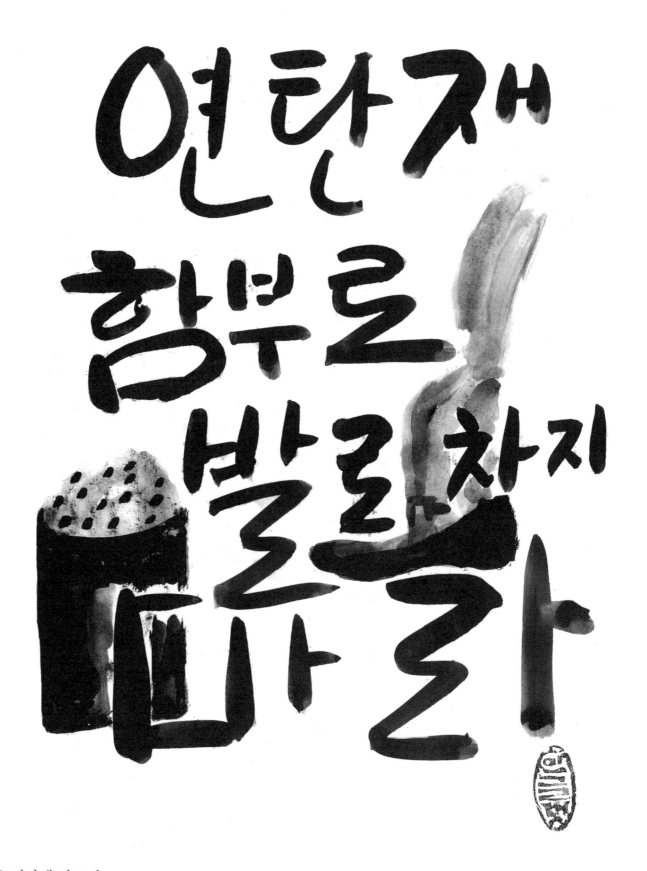

⑥ 연탄재 안도연
　　연탄재 함부로 발로 차지 마라

　　연탄재 형상 그림과 발을 그림으로 글을 사이로 삽입하여 내용을 충분히 표현한 수묵캘리그라피다.

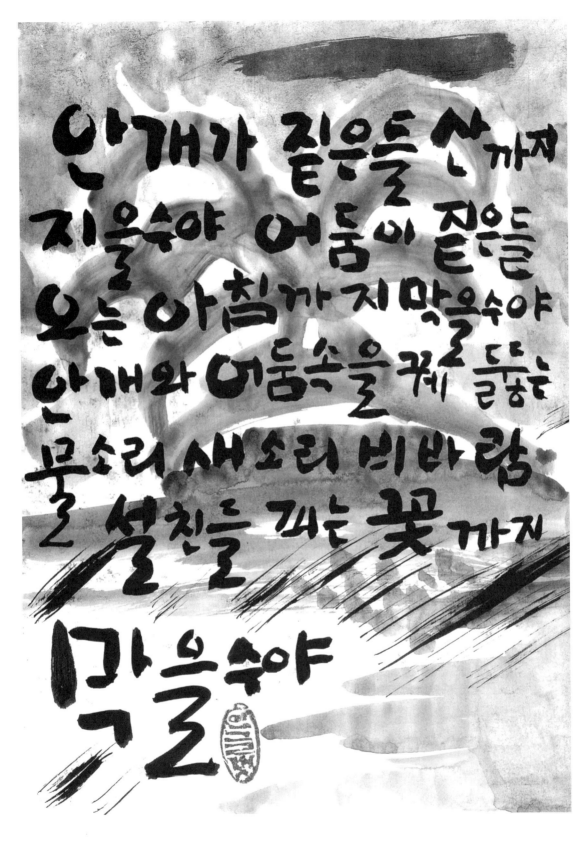

⑦ 좋은 글 중에서
 안개가 짙은 산까지 지을 수야 어둠이 짙은 들오는 아침까지 막을 수야 안개와 어둠속을 꿰뚫는 물
소리 새소리 비바람 설친들 피는 꽃까지 막을 수야

글 내용에 맞는 화면을 배경으로 그려 넣고 글을 조합하여 화면 배치를 한 수묵 캘리그라피다.

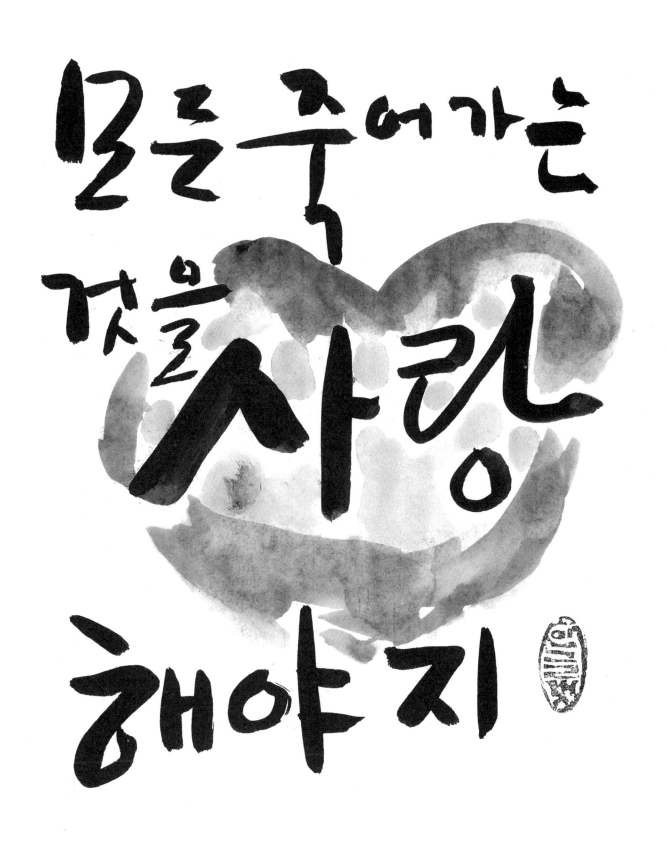

⑧ 좋은 글 중에서
 모든 죽어가는 것을 사랑 해야지

사랑의 하트와 사랑의 글을 트이게 한 수묵 캘리그라피이다.

Part 5

한문 캘리그라피의 실제

(2급과정 종합실기)

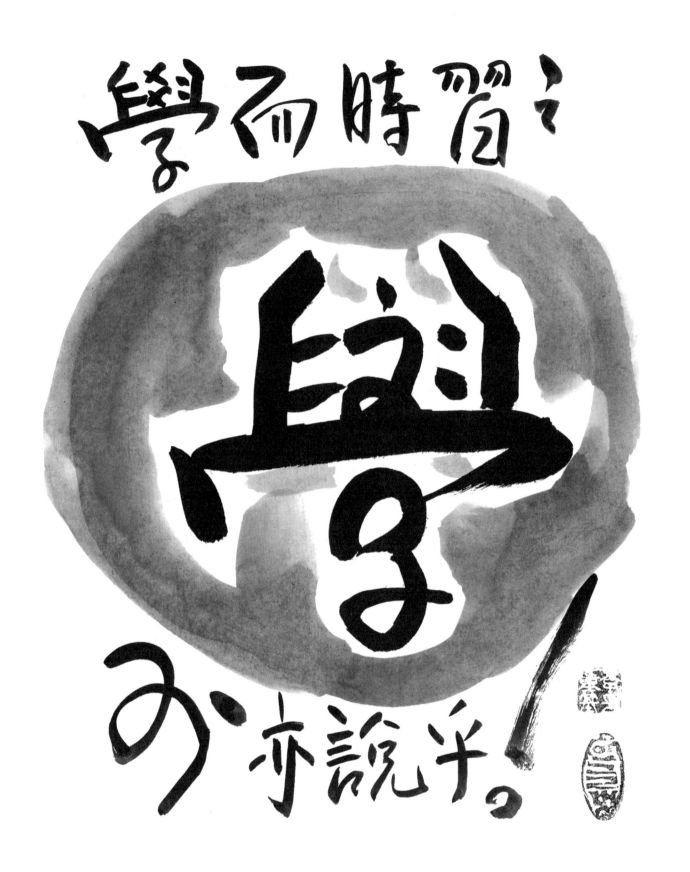

〈생각의 창〉

① 논어 학이편 학이시습지(學而時習之)

배우고 때 맞춰 익히면 기쁘지 아니하랴! 배우고 익히는 일처럼 기쁜 일이 또 있겠는가? 요즈음 들어 평생교육 차원에서 노년까지 학습하면서 살아가는 삶 얼마나 좋은가?

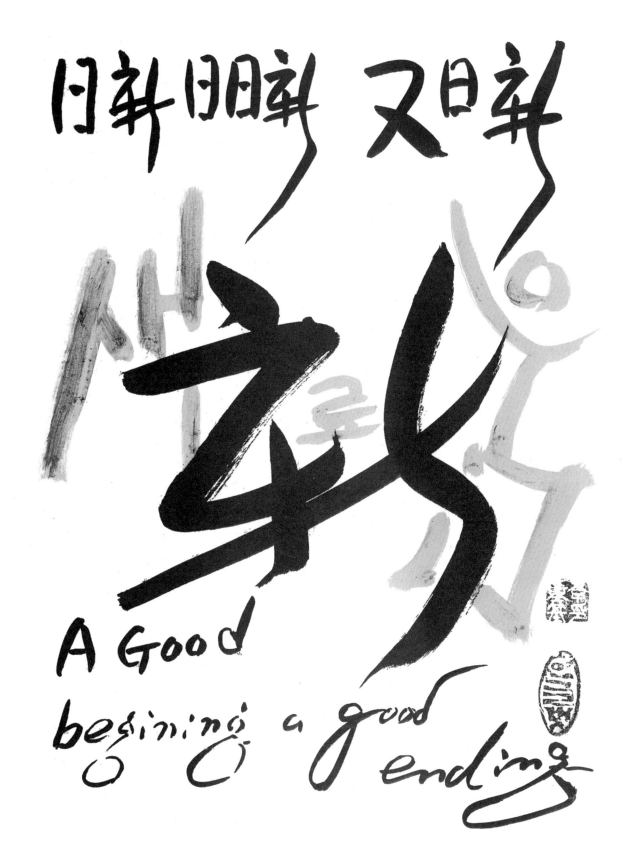

〈생각의 창〉

② 일신일일신우일신(日新日日新又日新)

　　살아가면서 날로 새로워지는 일. 우리는 디지털 시대에 살아가면서 너무도 많은 발전과 배우고 익혀 새로운 생활문화와 기계들로 홍수를 이룬다. 새로움의 창조 변화의 물결이다.

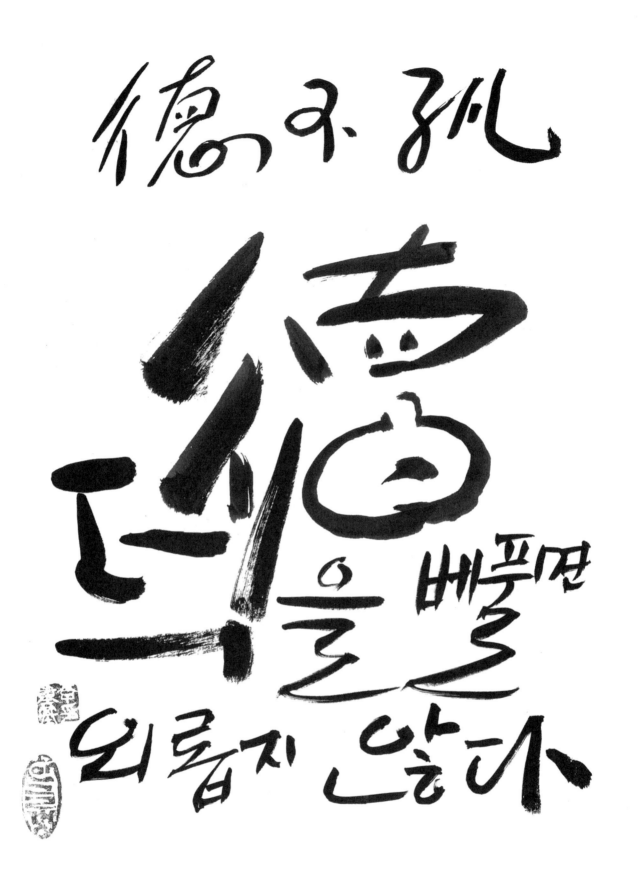

〈생각의 창〉

③ 논어 덕(德) 덕불(德不) 고(孤) 덕(德)

덕을 베풀면 외롭지 않다. 세상 살아가면서 덕을 베푸는 미덕 얼마나 아름다운가? 더불어 살아가는 인생사 덕이다.

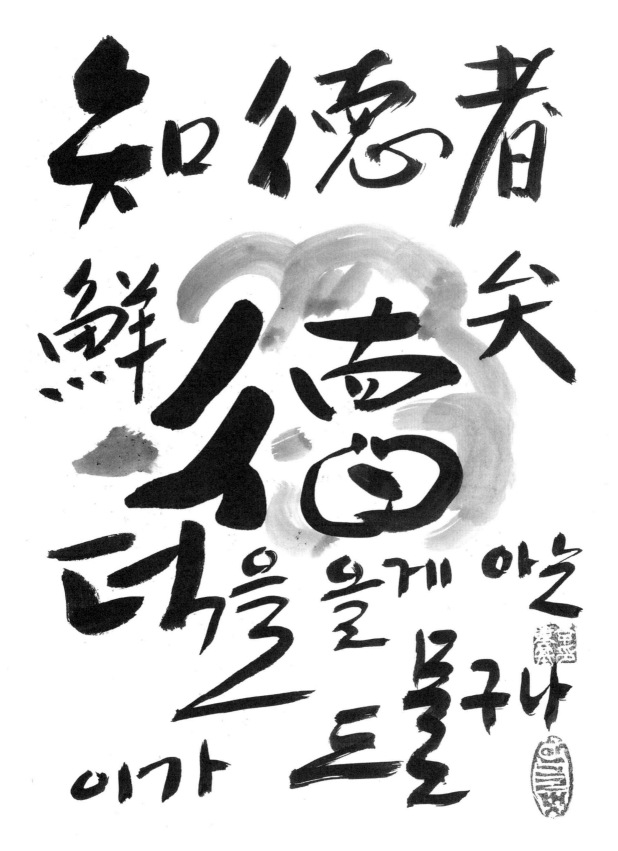

〈생각의 창〉

④ 논어 덕(德) 지덕자(知德者) 선의(鮮矣) 덕(德)

　덕을 올바르게 아는 이가 드물구나!

　물질적 정신적 학문적 모든 면에 자선의 덕을 베풀어 함께하는 보은의 은덕을 베풀어야 참다운 덕이
　라 말하지 않나?

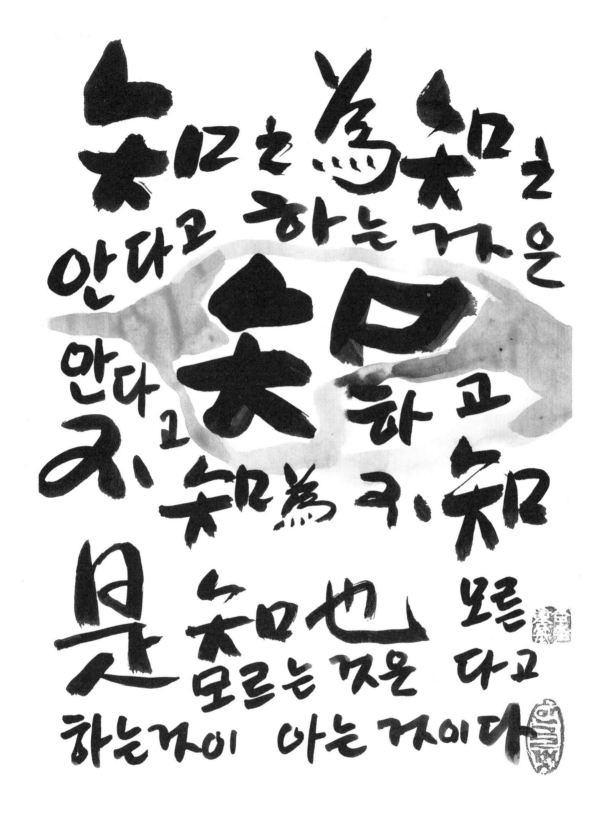

〈생각의 창〉

⑤ 논어 지지위지지(知之爲知之) 부지위부지(不知爲不知) 시지야(是知也)

제가가 공자님께 물었습니다. 선생님 아는 것이 무엇입니까?

선생님이 말씀하시기를 아는 것은 안다고 하고 모르는 것은 모른다고 하는 것이 아는 것이다. 우리는 얼마나 알고 있나? 모르는 것이 얼마나 많은지 알고 있나? 학문은 무궁무진한 것이고 알면 알수록 신명나는 것이 학문이 아니런가? 다시 한 번 학문의 길 책장을 넘기면 어떨까?

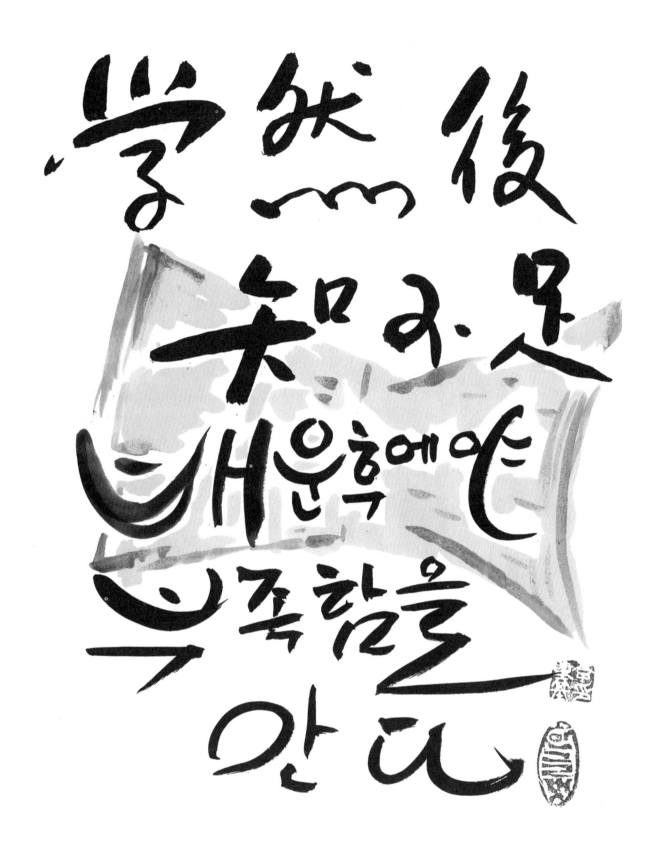

〈생각의 창〉

⑥ 학연후(學然後) 지부족(知不足)

배운 후에야 부족함을 안다. 모를 때는 자기의 허물을 모른다. 제 잘난 맛에 산다지만 알아서 남 주는 것 아니다. 부족함이 학문으로 채워 지는 법이다.

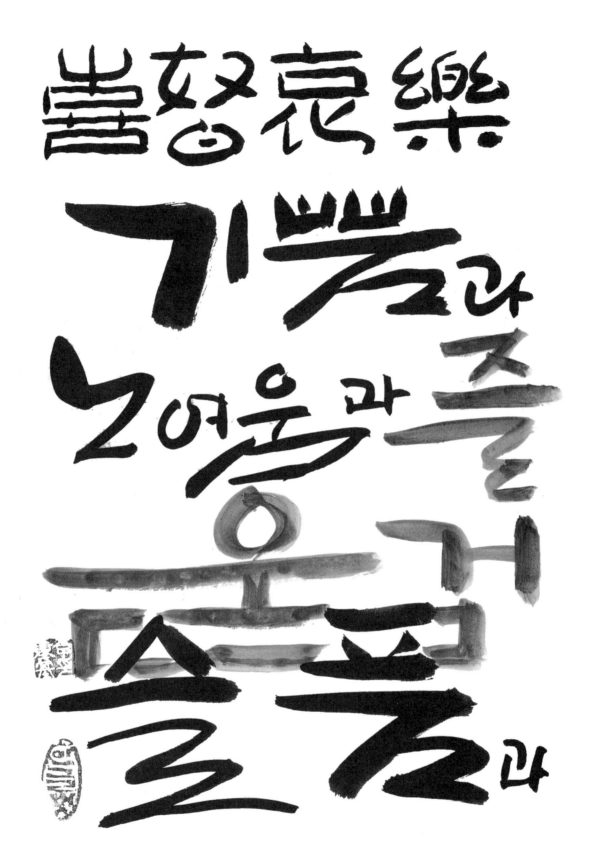

〈생각의 창〉

⑦ 희로애락(喜怒哀樂)

기쁨과 노여움과 슬픔과 즐거움, 인생사의 삶 줄기다. 애환은 떨쳐버리고 기쁨의 행복만 있기를 바라는 마음이다.

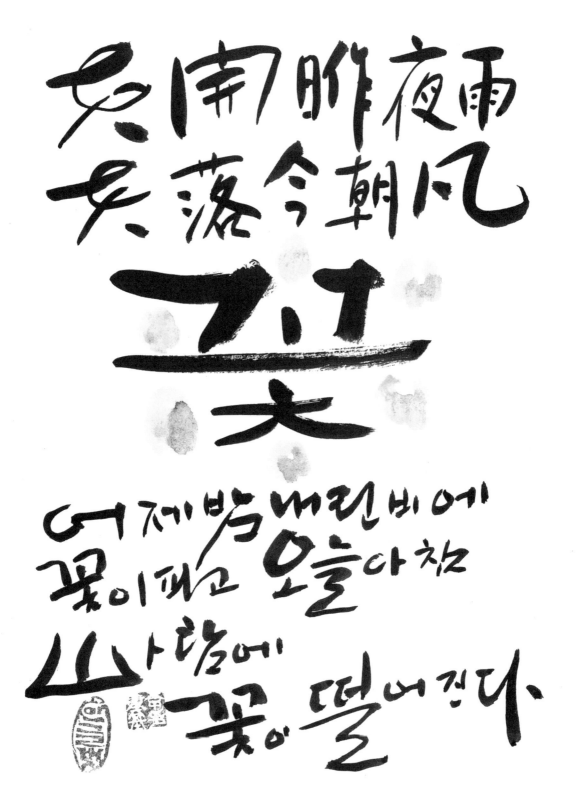

花開昨夜雨
花落今朝風
꽃

어제밤 내린비에
꽃이피고 오늘아침
山바람에
꽃이 떨어진다.

〈생각의 창〉

⑧ 화개작야우화락금조풍(花開昨夜雨花落今朝風)
　어제 밤 내린 비에 꽃이 피고 오늘 아침 산바람에 꽃이 떨어진다.

　세상의 변화 일기다. 권불십년이라 하였던가? 순환의 이치를 생각하며 순간의 삶을 지혜로 살아가면
어떨까?

〈생각의 창〉

⑨ 신언서판(身言書判)

　신(身) : 몸이 단정하고

　언(言) : 언행이 공손 바르고

　서(書) : 글씨나 문장이 반듯하고 올바르고

　판(判) : 판단력이 있는 사람

　인재의 등용이다. 선비가 갖추어야 할 덕목뿐만 아니라 살아가는 삶의 지혜이기도 하다.

〈생각의 창〉

⑩ 진선미(眞善美)

　아름다운 생활

　진(眞) : 참되고

　선(善) : 착하고

　미(美) : 아름답게

　요즈음 들어 미스 선발대회에도 적용되고 있다. 참다운 미는 모든 곳에 존재한다.

〈생각의 창〉

⑪ 기운생동(氣韻生動)

　　글(글씨)은 살아 움직이는 생명력이 있어야 한다. 기운생동의 의미는 글 자체가 살아있는 운필을 하여야 한다. 비록 글뿐만 아니라 모든 곳에서 함께 움직여 삶의 원동력이 되어야 한다.

〈생각의 창〉

⑫ 서기묵향(書氣墨香)

　글은 방안에서 풍겨 나오는 묵향이 있다. 글 속에 피어나는 향이다. 글로 인한 향기가 사람의 인격체를 담아낸다. 글의 기운이 묵향으로 일궈 세워 우리를 안아주고 있다. 서기묵향의 향기다.

五倫

父子有親하며 君臣有義
하며 夫婦有別하며 長幼有序
하며 朋友有信이 是爲
五倫이리라

⑬ 오륜(五倫)

삼강오륜은 인륜의 기본 지침이다. 임금과 신하 남편과 아내 아버지와 아들 그리고 오륜이다. 군위
신강(君爲臣綱) 부위부강(夫爲婦綱) 부위자강(父爲子綱) 삼강이다.

삼강오륜이 있는 나라는 우리나라이다. 그래서 동방예의지국이라 일컫는다. 삼강오륜을 다시 한 번
생각해 보는 계기를 갖자.

부자유친(父子有親) 군신유의(君臣有義) 부부유별(夫婦有別) 장유유서(長幼有序) 붕우유신(朋友有
信) 오강이다.

삼강오륜 현존하는 아름다운 미덕이다.

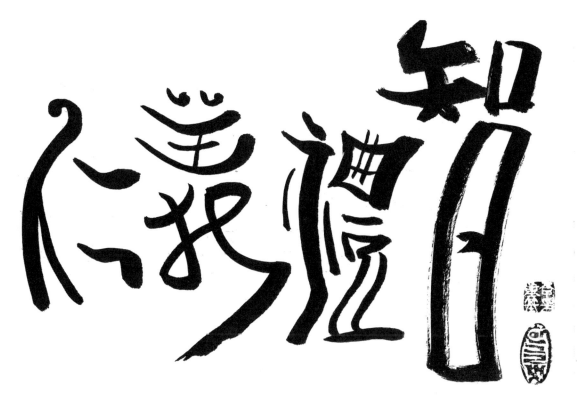

<생각의 창>

⑭ 수신제가치국평천하(修身齊家治國平天下)

　대학(大學)에 나오는 구절이다. 자기 몸을 닦고 집안을 잘 가꾸고 나라를 잘 다스려야 천하를 다스릴 수 있다. 그래야 만사형통이다. 예나 지금이나 모든 곳에 시작부터 끝까지 잘 해야 한다. 시작이 반이다. 진인사 대천명이다. 우리생활 모든 곳에 적용되는 일들이다.

<생각의 창>

⑮ 인의예지(仁義禮智)

　공자님의 교육관이다.

　인(仁) : 어질고

　의(義) : 의롭고

　예(禮) : 예의바르고

　지(智) : 지혜롭게 알고 행동하고 우리가 살아가는 생활철학 교육지침이다.

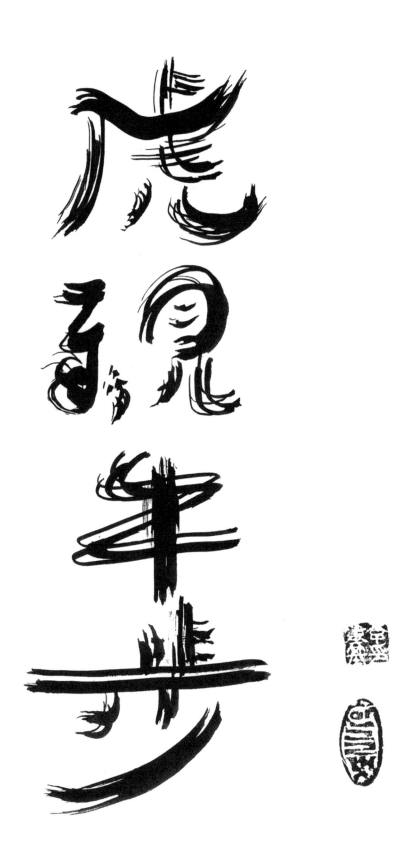

〈생각의 창〉

⑯ 호시우보(虎視牛步)

호랑이처럼 세상을 크게 보고 소처럼 느리게 걸어가라는 느림의 미학과 대범한 시야로 뚜벅뚜벅 자기 길을 가라는 글이다. 과욕과 과속은 금물이다.

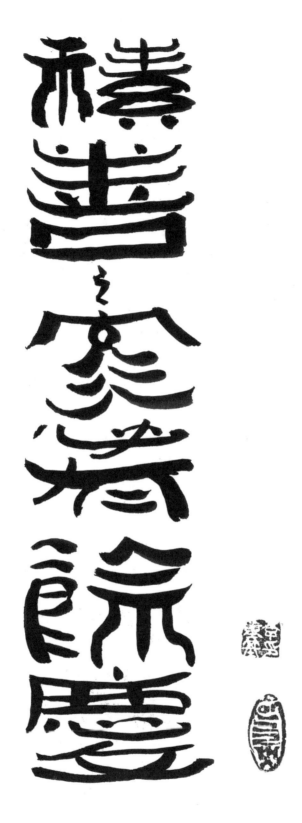

〈생각의 창〉

⑰ 적선지가필유여경(積善之家必有餘慶)

살아가면서 매사에 선을 많이 베풀면 반드시 집안에 경사가 온다는 좋은 구절이다. 성공하면 사회와 인류 세계사에 공헌하는 일을 많이 보아온다. 메세나 운동 현재도 많이 보아 온다, 유한양행 유일환 박사의 시작으로 기업의 성공사례 사회 환원, 빌게이츠, NGO, 신앙, 사회 곳곳에 더 많이 전개되었으면 한다.

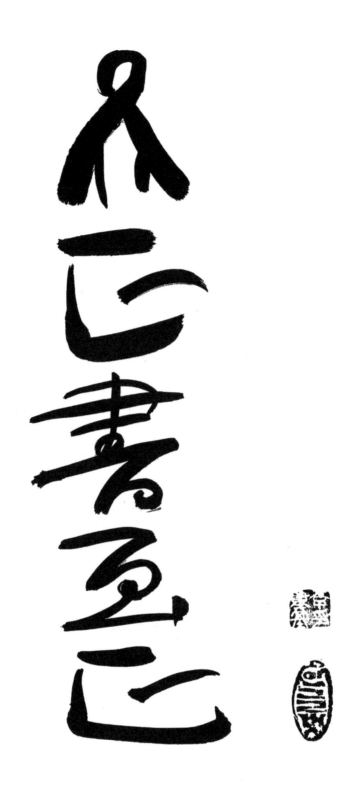

〈생각의 창〉

⑱ 인정서화정(人正書畵正)

　글쓰기와 서화를 할 때는 먼저 반드시 사람이 되어야 하고 글과 그림에도 반듯한 정도가 있어야 한다. 바른 사람 바른 마음으로 바른 글을 쓸 수 있다. 사람의 생활상의 강조이다.

　옛 속담에 사람인자 인인(人人)인인(人人)을 써 놓았다.

　"사람이 사람이면, 사람이냐? 사람이 사람다워야 사람이다."라는 격언이 있듯이 삶의 본이 되는 서체를 담아 써 내어야 한다.

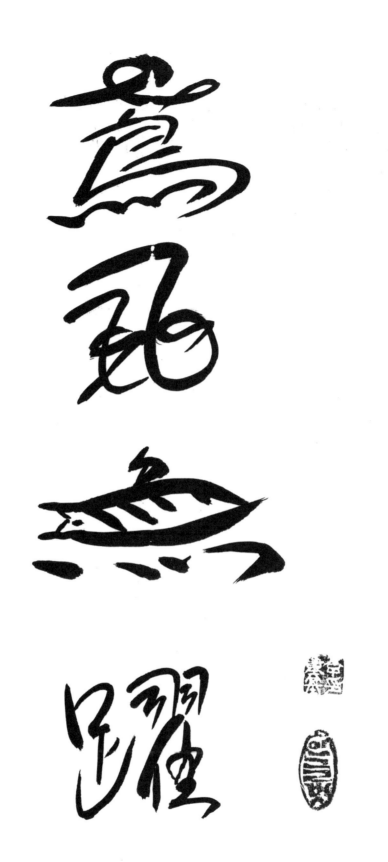

<생각의 창〉

⑲ 연비어약(鳶飛魚躍)

시경의 글로 솔개는 하늘을 날아야 하고 물고기는 연못에서 뛴다. 세상풍파 관료의 격언이다.

모두가 자기 자리가 있다. 군은 군, 신은 신, 부는 부, 자는 자이다.

〈생각의 창〉

⑳ 신체발부(身體髮膚)는 수지부모(受之父母)라

몸과 모든 육체는 부모로부터 물려받은 것이니 함부로 해서는 안 된다. 법칙의 도다. 부모에게 욕보이는 일이 없도록 하는 삶 생각하며 살아가면 어떨까?

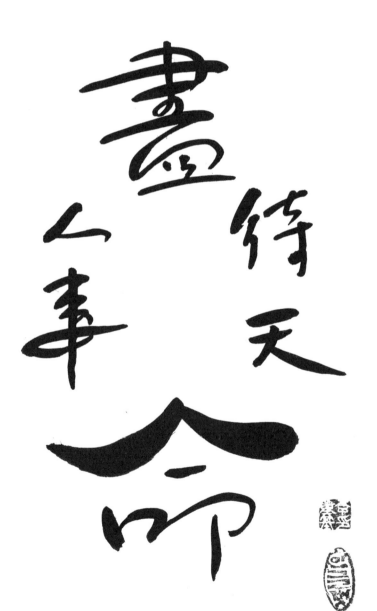

〈생각의 창〉

㉑ 진인사대천명(盡人事待天命)

모든 일을 잘 마무리 해놓고 하늘의 뜻을 기다린다는 말이다. 요즈음 정치권에 있는 분들이 자주 사용하기도 한다.

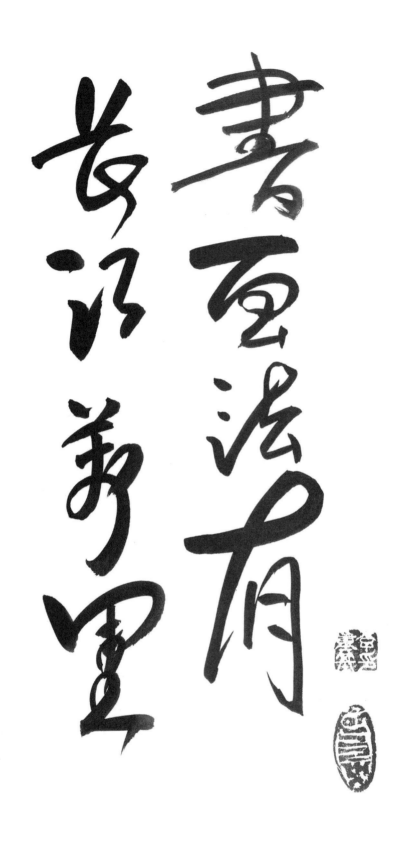

〈생각의 창〉

㉒ 서화법유장강만리(書畫法有長江萬里)

　　서화를 함에 있어 법도가 있다. 그래야만 오래 멀리 갈수 있다는 직언이다. 모든 일에 정도의 법도가
　　있다.

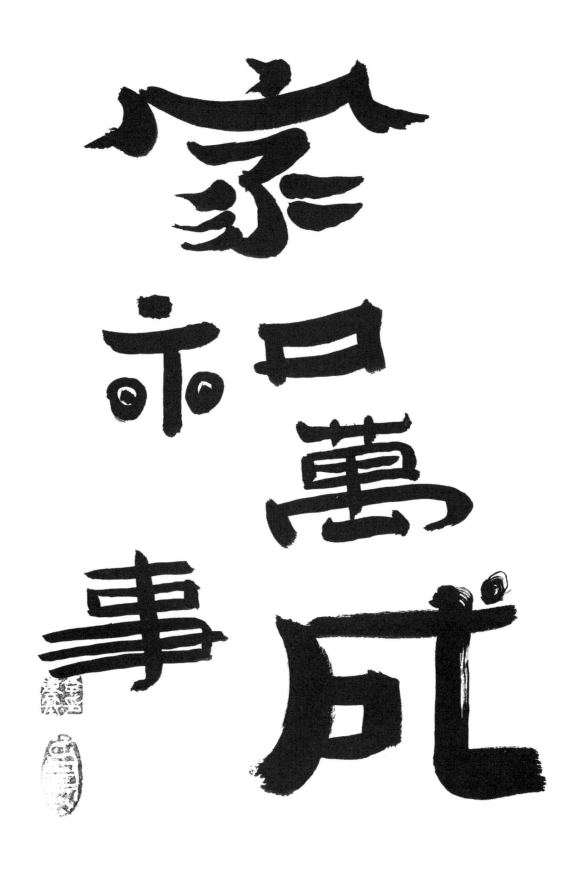

〈생각의 창〉

㉓ 가화만사성(家和萬事成)

집안이 평화로워야 모든 것이 잘 이루어진다는 성어다.

매사에 원만한 생활 패턴 가정이나 사업이나 매 한가지이다.

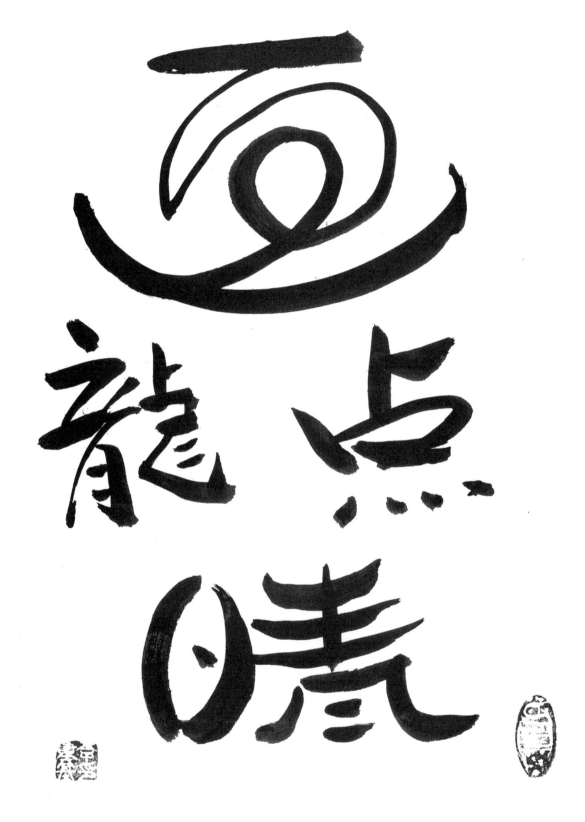

〈생각의 창〉

㉔ 화룡점정(畵龍點睛)

직역하면 물고기를 그려놓고 눈에 점을 찍어 그려 넣으니 물고기가 용이 되어 하늘로 오른다는 말이며, 새의 모습을 그리고 눈을 그려 넣으니 하늘로 날아오른다는 말들. 그런 점에서 우리 실생활의 활력소 혁신 획기적인 일들을 결론 지어내는 마무리로 큰 성과를 이루어 낸다는 일 또한 화룡점정이 아니겠는가?

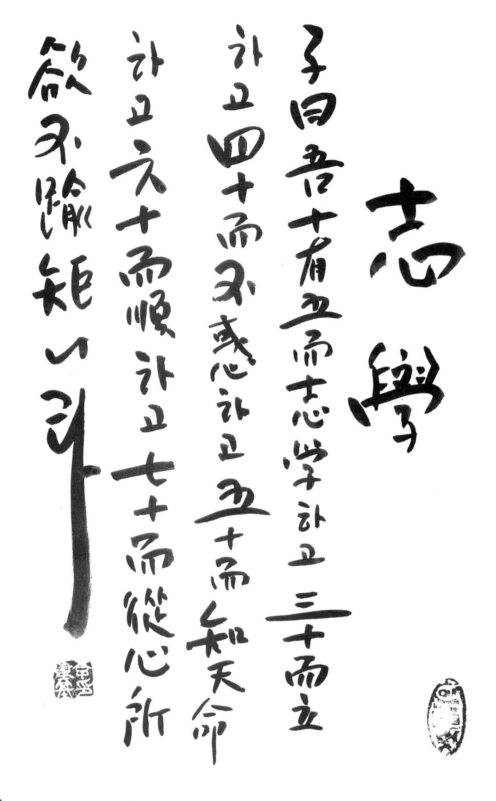

〈생각의 창〉

㉕ 논어 위정 편에 있는 글

　　선생님이 말씀하신다. 열다섯에 배움의 뜻을 두었으며, 삼십에는 주관이 뚜렷하셨고, 사십에는 유혹에 넘어가지 않았으며, 오십에는 하늘의 뜻 지천명을 알고, 육십에는 귀가 순해져 세상의 일을 알고, 칠십에는 마음이 하자는 대로 좇아도 경우를 넘지 않았노라라는 좋은 글로 우리의 시대상의 일면을 읽어주는 일기의 글이다.

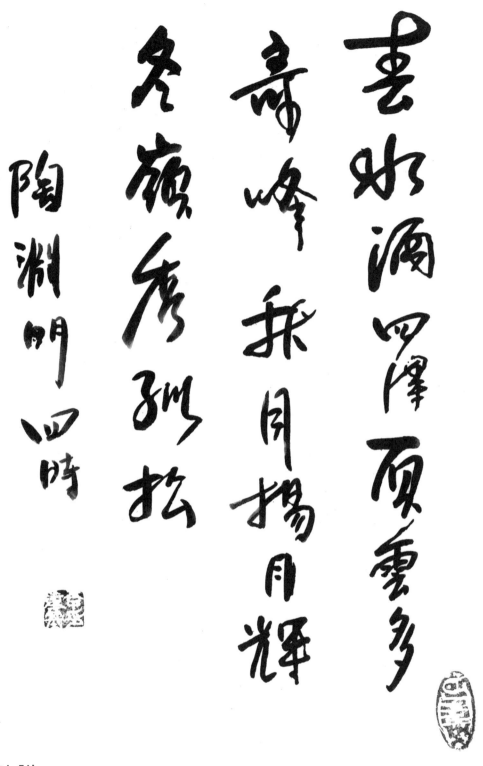

〈생각의 창〉

㉖ 도연명(陶淵明) 사시(四時)

　　춘수(春水)는 만사택(滿事擇)이요, 하운다기봉(夏雲多奇峰)이라 추월양월휘(秋月楊月輝)에
　　동령수고송(冬嶺領秀孤松)이라

　　봄의 물줄기는 만사에 가득하고 여름의 산봉우리는 아름답고 가을의 휘영청한 달빛이 빛나
　　고 겨울의 소나무는 뛰어나듯이 아름답다.

　　봄여름가을겨울 우리 삶의 한 대목이다. 도연명은 전원으로 돌아가 자연과 벗하며 살아가면
　　서 수많은 명시를 남겼다. 그 중에 사시는 많은 사람으로 사랑을 받으며 읽혀온다.

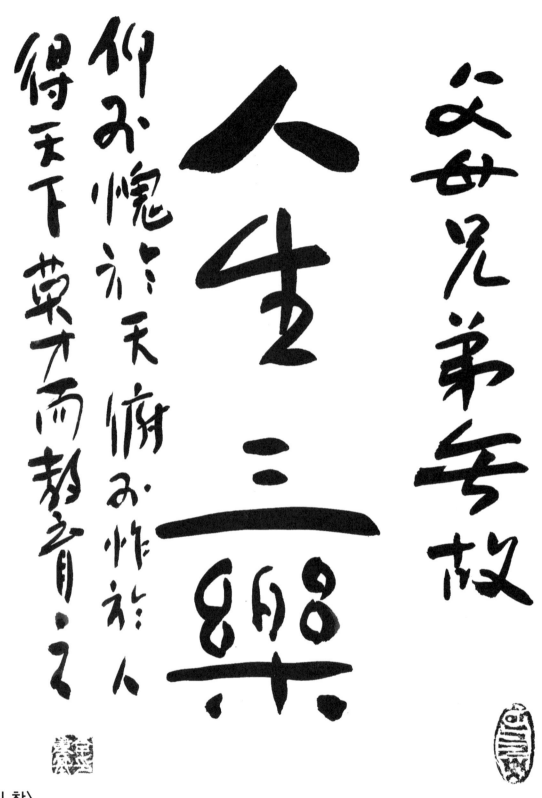

〈생각의 창〉

㉗ 인생삼락(人生三樂)

　　인생이 살아감에 있어 세 가지 락이 있다.

　　하나는 부모형제가 무고하게 살고

　　둘째는 하늘을 우러러 부끄러움과 사람에게 부끄러움이 없어야 한다는 것과

　　셋째는 천하에 영재교육을 시키는 것이다.

　　이 모두 갖추어지면 무슨 부끄러운 것이 있겠는가?

勿謂今日不學而有來日
勿謂今年不學而有來年
日月逝矣歲不我延嗚呼
老矣是誰之愆

朱子勸學文

〈생각의 창〉

㉘ 주자(朱子) 권학문(勸學文)

　오늘이 배우지 않아도 내일이 있다고 말하지 말고 금년에 배우지 않아도 내년이 있다고 생각하지 말라

　세월은 쉬지 않고 흘러 나를 기다려 주지 않는구나!

　슬프도다! 이젠 늙어버렸으니 누구의 허물을 원망하리.

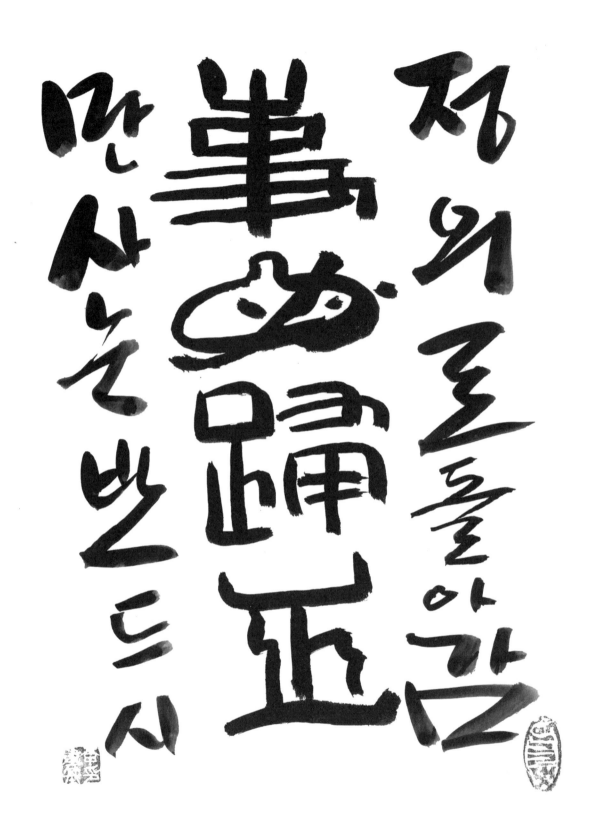

<생각의 창>

㉙ 사필귀정(事必歸正)

만사는 반드시 정의로 돌아간다는 말로 한문은 전서체 캘리 와 한글 해석문은 흘림의 미학을 합성하여 완성하였다.

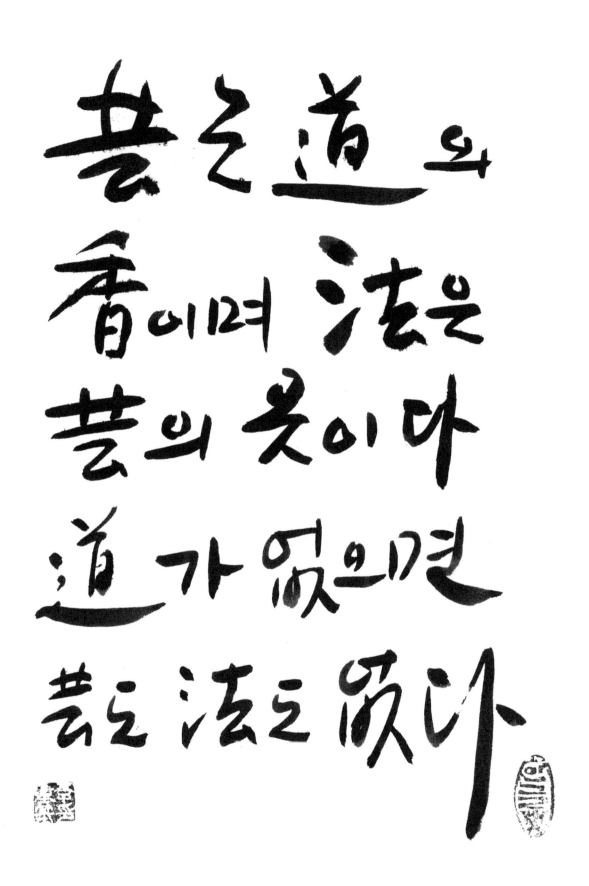

藝之道와
香이며 法은
藝의 옷이다
道가 없으면
藝도 法도 없다

〈생각의 창〉

㉚ 예도(藝道)

　예는 도의 향이며 법은 예의 옷이다. 도가 없으면 예도, 법도 없다.

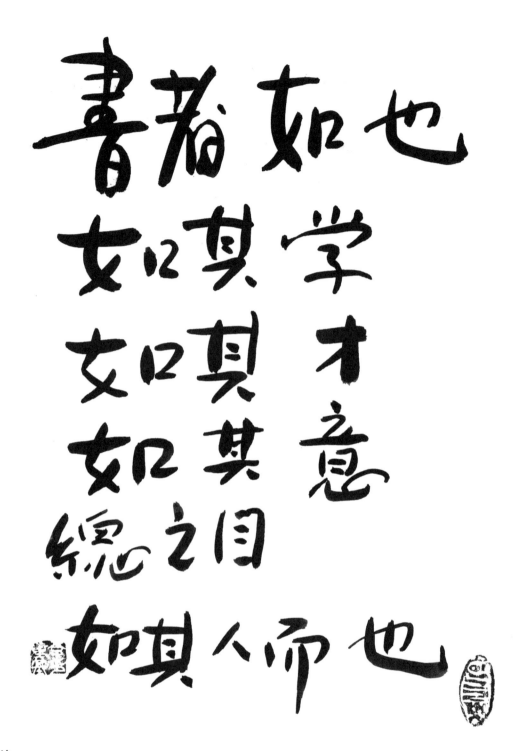

〈생각의 창〉

㉛ 서자(書者)

서예는 곧 사람이다.

서자여(書者如)야 여기학(如其學), 여기재(如其才), 여기의(如其意). 총지목(總之目) 여기인이야(如其人而也)

글 쓰는 사람은 학(學) 재(才) 의(意) 와 같아야 한다.

서예는 그 사람의 지식과 인격 모든 것을 담아내는 것이다.

바른 글씨는 그 사람의 거울이다. 지금이야 이렇게 자판으로 워드로 작업하지만 한때는 글씨를 잘 써야 공직이나 직장에서 필수요원이 되었던 때도 있었다.

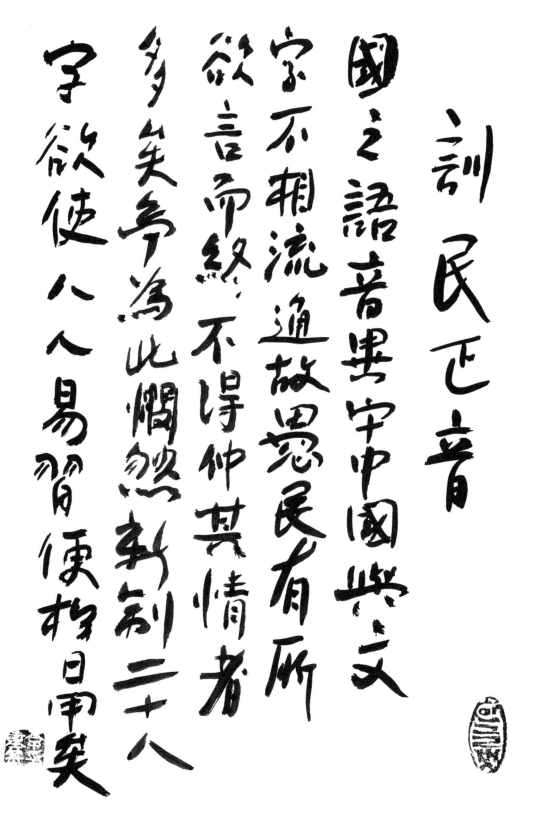

〈생각의 창〉

㉜ 훈민정음(訓民正音)

　　국지어음(國之語音)이우중국(異字中國)흥문자(興文字)불상유통(不相流通)고우민유소욕언이종부득

　중기정자다의서위차민연신제이십팔자욕사인인이습변상일용의(故愚民有所欲言而終不得伸其精者多

　矣序爲此憫然新制二十八字欲使人人易習便相日用矣)

〈생각의 창〉

㉝ 일필휘지(一筆揮之)

　글을 씀에 있어서는 많은 임서와 모임방조의 과정을 거쳐 달필이 되는 것이다. 그럼으로 인해서 한 번에 법도에 어긋남이 없이 바로 써 내려 간다는 뜻으로 일필휘지 한다

10번 쓰면 흉내를 내고

100번 쓰면 알고

1000번 쓰면 잘 쓴다는 말을 듣고

10000번 쓰면 명필이 된다고 하였던가?

Part 6

캘리그라피 디자인

(2급, 1급 종합실기과정)

① 아리랑

다양한 색체를 사용하여 홀소리 닿소리를 다르게 하면서 사이에 다양한 그림형상을 삽입하고 전체
적 하모니를 위한 바란스를 맞춰 대비의 아름다움과 음표를 넣어 장단의 음을 소화하는 캘리그라피
디자인이다.

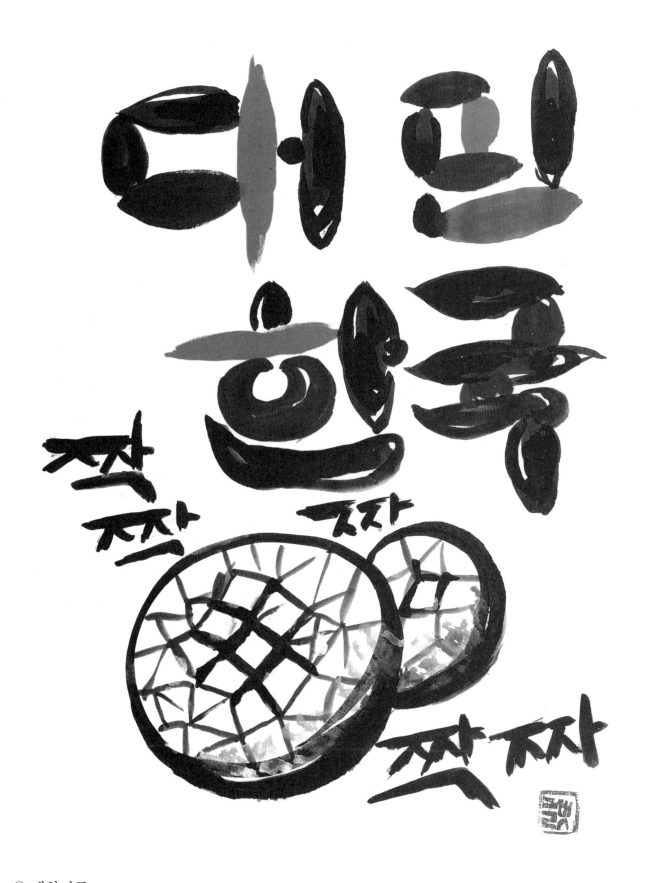

② 대한민국

　　월드컵을 상징하던 응원의 모습을 회상하여 대한민국의 글자를 다양화 하게 캘리하고 공의 모습과
　　응원의 함성을 압축하여 완성한 디자인 캘리그라피다.

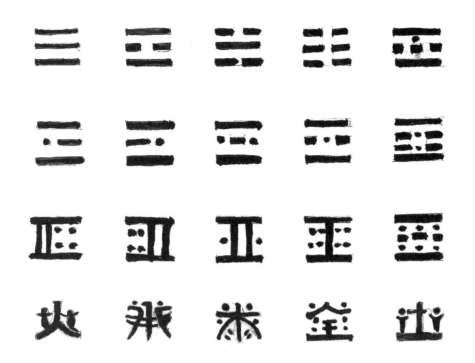

③ 화수목금토

 음양의 오행에 의한 도표 가설 작성도 및 한자를 디자인 글씨를 착안하여 하단에
완성하고 칸 디자인 요소 오행을 규칙적으로 배열한 디자인 캘리그라피다.

④ 자연속의 음양

 자연 속에 녹아 있는 풍수 활용한 지수화풍을 디자인 글씨로 완성하고 배경의 순수
한 자연미와 어울림의 미학 철학을 담아낸 디자인 캘리그라피다.

⑤ 천지인

　천지창조의 시발을 도식화 하고 상생의 철학과 미적인 요소를 형이상학적인 미 철학으로 대비
직선 곡선 변화 합성 분할 대비 조형언어 응집 생 놀이 들을 전체 적선으로 탄생시킨 천지인의
생성 디자인 캘리그라피다.

삼 라만상

⑥ 삼라만상

　⑤에 이어 생성되는 지구촌의 자연 상생 생성의 의미와 우주를 포함한 삼라만상을 종합하는 곡선미
를 형성하여 전체화면을 끌어 앉는 자연의 태생과 그 속에 녹아 생존하는 생태계를 포함하여 탄생시
킨 디자인 캘리그라피다.

⑦ 곶감

 지역농산품 곶감을 홍보하는 캘리그라피다.

⑧ 한우

 한우 브랜드 로고 캘리그라피다.

⑨ 복

　신세대 아파트 문화에 축복 받는 생활을 복자 캘리하고 전체적 아파트 문화 공간 사람들의 생활 창
작 디자인 캘리그라피다

Part 7

발전 캘리그라피 실제

(1급 실기과정) : 시·서·화 종합 캘리그라피

① 시서화전(詩書畵展)

　전시회 타이틀을 행서 및 디자인체로 쓴 글씨다.

② 도예에 서기묵향 및 그림 제술 문을 쓴 글씨다.

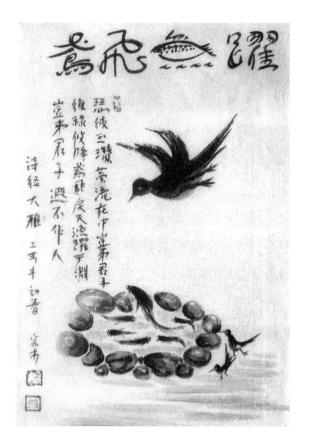

③ 연비어약(鳶飛魚躍)

　솔개의 낢과 물고기의 뛰는 모습 노니는 모습을 내용의 글과 조화 있게 종합한 캘리그라피다.

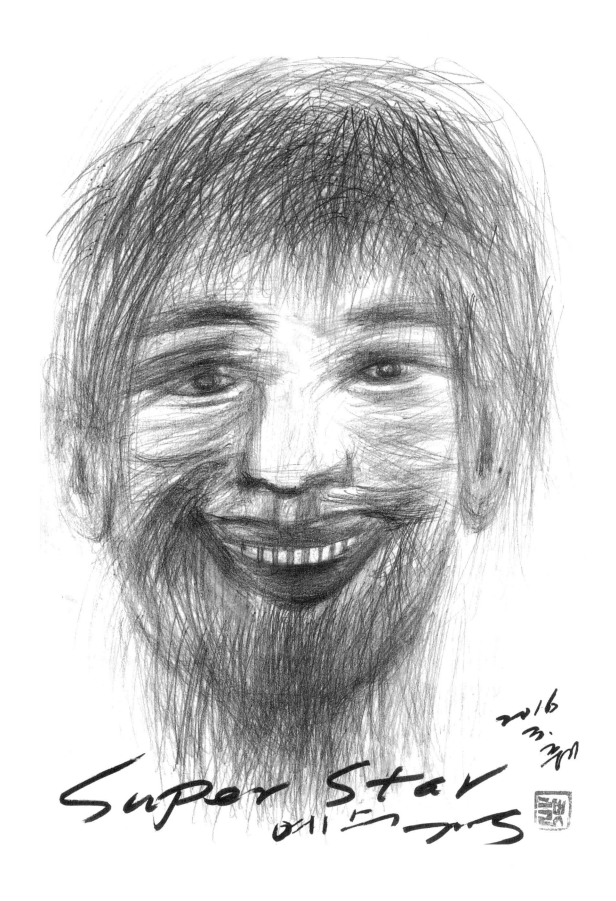

④ 슈퍼스타 예수

예수 얼굴을 4B연필로 데생(소묘)하고 영자로 수퍼스타 한글 예수를 쓴 종합 캘리그래피다.

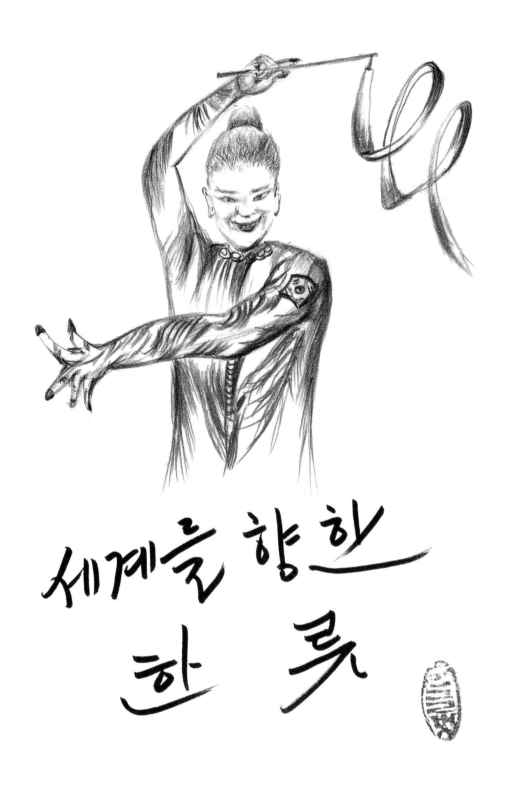

⑤ 세계를 향한 한류

　　4B로 데생하고 세계를 향한 한류의 캘리로 전체적 움직임의 글로벌화한 한국 디자
인 회화 캘리그라피이다.

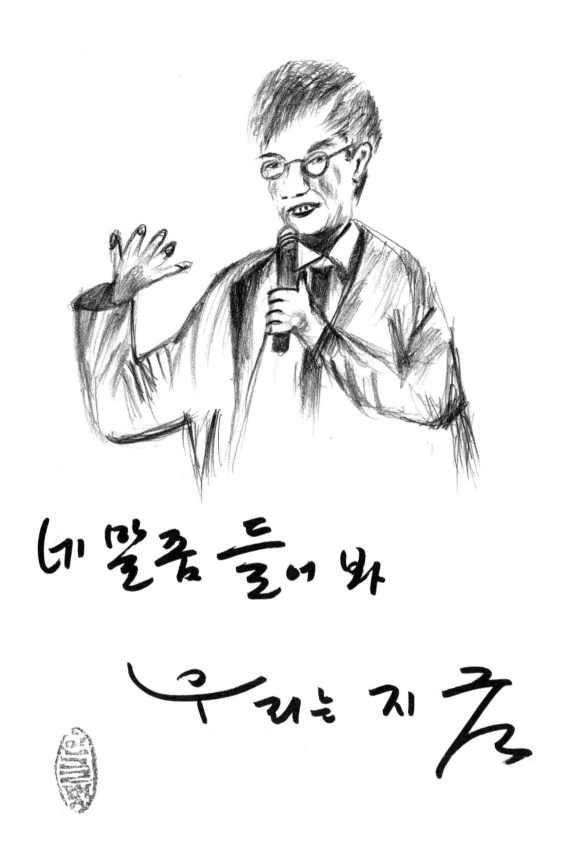

⑥ 내 말 좀 들어봐 우리는 지금
　　4B로 데생하고 마이크를 이용 이야기하는 포즈를 담고 글을 써 넣은 종합 캘리그라피다.

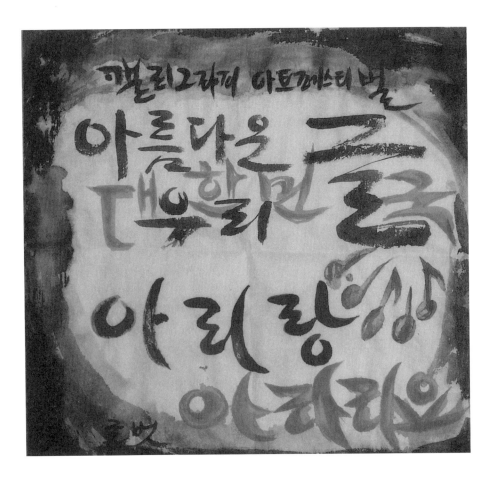

⑦ 아름다운 우리글

한글 아름다운 우리글 대한민국 아리랑을 수묵과 캘리 물감을 합성하여 발묵과 색상의 조화
에 글로 특성 있는 알림의 캘리그라피이다. 우리 아리랑의 음악 한류에 포인트를 준 음화 음
과 글의 조화미로 창작한 캘리그라피다.

⑧ 한지조형과 캘리 훈민정음

한지를 여러 겹 붙여 넣고 음양 각을 표출하여 대비를 균형 있게 창작하고 우리의 훈민정음
의 글을 디자인 서화로 재구성 판본체로 담아내었고 전체적 밸런스를 균형감각으로 디자인
합성 캘리그라피이다. 재료의 다양성 활용과 호환성을 짜임새 있게 하였다.

⑨ 수묵캘리 시서화 종합

　　사군자 중에서 매화의 은은함을 달빛에 베
　　어나는 심미적 의미의 심상표현효과를 주
　　기위해 발묵의 다양성 흡착 등을 고려하여
　　여백의 미와 화제(畵題)를 넣어 회화성 있게
　　표현한 종합 캘리그라피이다.

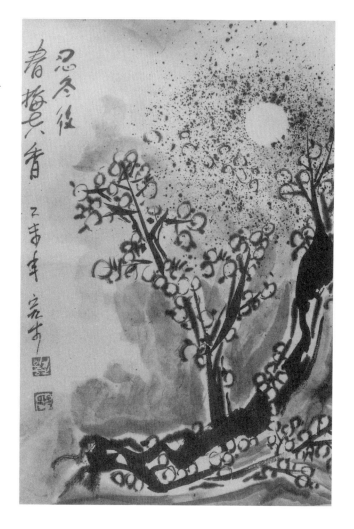

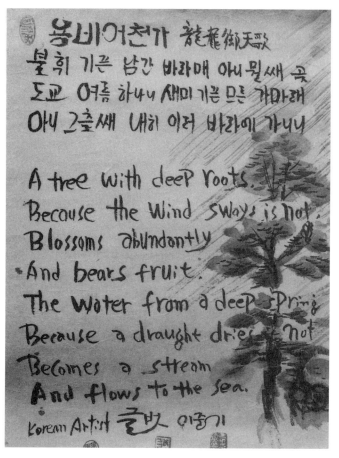

⑩ 용비어천가

　　용비어천가를 수묵 캘리그라피로 표현하고
　　영문 한글의 조화와 주해 같은 동반의 해석으
　　로 균형 있게 완성해 낸 종합 캘리그라피다.

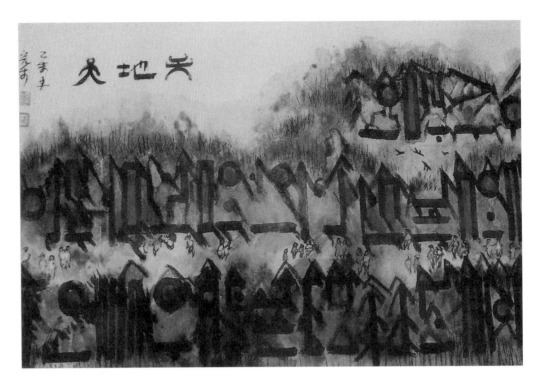

⑪ 천지인

　수묵과 물감 글을 물의 흡수력을 이용한 다면의 다양화의 화면을 구성 표현하고 우리 삶속에 녹아
있는 삶의 생놀이를 병합하여 합성해낸 종합 캘리그라피로 오랜 숙련의 기간이 필요한 작업이다. 동
양적 한국적인 풍광의 정서와 전통화법의 기교와 현대 회화의 접목을 시도한 창작물이다.

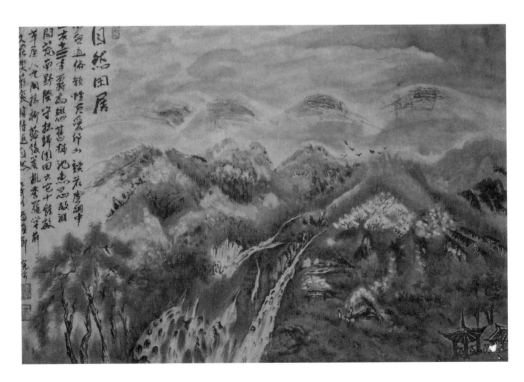

⑫ 시·서·화 종합

　작품내의 완숙미를 이르는 창작으로 숙련된 필법을 활용하여 담채화 기법의 물감 사용으로 작품을
탄생시킨 창작이다.

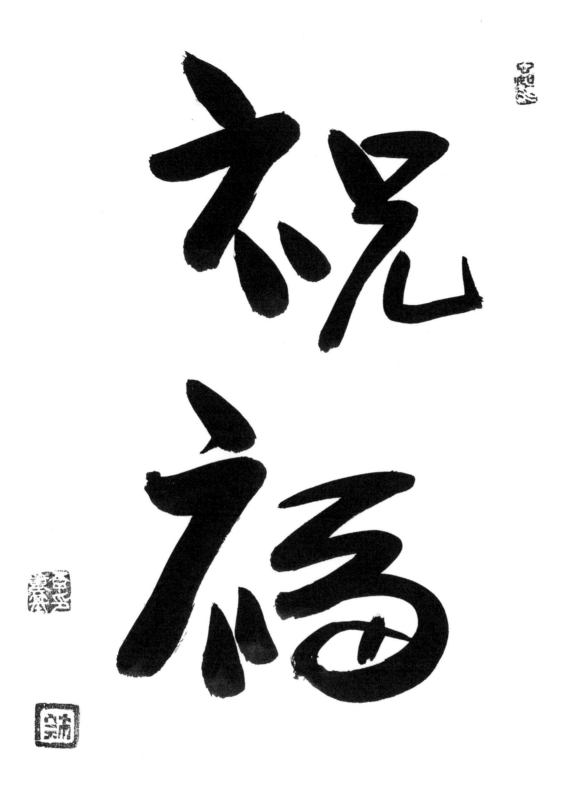

⑬ 축복(祝福)

　캘리그라피를 마스터 하시는 모든 분들과 그들의 가정에 축복이 있기를 바라는 마음에서 축복의 두
글을 써 봅니다.
　먼 여정의 교육과정을 이수한 모든 분들 다시 한 번 축복의 글을 올립니다.

Part 8

제언
부록

<제언>

필자의 경험에 비춰 지금까지 캘리그라피 실제를 커리큘럼 형식의 단계적 시작부터 심화 발전 단계를 망라한 나름의 연간 계획에 의한 자료를 개발 책자로 담아내게 되었다.

선행 연구가 지금까지 최첨단의 이론적 연구와 배경의 자료가 정립되었다고 보기엔 규명하기 난한 느낌이 있다. 근간 십 여 년의 비약적인 캘리그라피 연구가 진행되고 있다. 그리고 디자인과 캘리 로그, 브랜드 등으로 진행되어온 캘리그라피의 발전이 이론 정립과 학문으로 더 나아가 미술 서예(서도) 영역의 장르로 성장하고 자립 하는 시간이 흐르고 있다.

이런 현상 속에서 시·서·화를 해 오면서 본 교재가 실제적 교과 단원의 교과서 지침이 되는 초석의 시발로 규정하고 싶다.

현재 확산되어가는 양상은 디지털과 현대미디어의 기계적 활용의 새로운 탄생, 예를 들어 손글씨와 연계한 활용 매체 교재들이 심화되어 탄생되기를 기대하고 후일 재 집필 시에는 여기에 병행한 후권의 교과서가 재간행되는 노력을 경주 할 것이다.

비록 한 권의 책이지만 50여 년의 시·서·화 연구와 2년의 기간 동안 이론과 실기 그리고 선행연구 검증의 과정을 재정립하면서 실제 필요한 교재가 되도록 노력하였다.

본 교재가 새로운 캘리그라피의 초석을 다지는 지침서가 되기를 바라고, 지도자와 교육생을 위한 자료로 활용되기를 바라면서 필을 줄인다.

<부록>

캘리그라피 이론 시험 대비 및 교재의 형성평가 익히기

1. 캘리그라피에 대하여 적어 봅시다.

 ()

2. 현재 캘리그라피를 미디어나 광고매체에서 사용되는 언어는?

 ()

3. 캘리그라피에서 가장 중요한 것은 ?

 창의성

4. 캘리그라피 창작은?

 발상, 구상, () 나아가 실용성이다.

5. 서예(도)의 3대 요소

 용필, 결구, ()

6. 문방사우는?

 (, , ,)

7. 발묵이란?

 ()

8. 삼묵은 ?

 (농묵, 중묵, 담묵)이 있다

9. 서화를 하면서 제일 많이 쓰이는 종이는 (화선지)이다.

10. 인품이 올발라야 서풍도 바르다는 서예 입문의 바른 사람 됨됨이를 (인정서정人正書正)이라
 한다.

11. 예에서 기운이 살아 서화의 품격과 뜻의 경지를 이르러 생동감 있게 살아 있는 것을
 〈기운생동(氣韻生動)〉이라 한다.

12. 종이의 크기 서화 창작의 황금비는 (1:1:1,618)이다.

13. 사군자의 이름을 써 보면?
 (, , ,)

14. 캘리그라피에는 ?
 (한글캘리, 한문캘리, 수묵캘리)와 더 나아가 (한글 한문 혼합캘리, 한글영문 혼합캘리,
 캘리 디자인) 등이 있다.

15. 서예에서 중요시하는 것에는?
 (필법, 필세, 필의)이다.

16. 교재에 나오는 한글 캘리그라피 (1)에 나오는 문구를 펜 캘리로 써보자.
 ()

17. 교재에 나오는 한글 캘리그라피 (2)에 나오는 문구 중 생각나는 문구를 둥근 글씨체나
 서간문체 인체로 써 보자.
 ()

18. 수묵 캘리그라피란 무엇인가?
 ()

19. 가훈이나 자기가 좋아하는 고사성어를 자기만의 독창적인 창의성 있는 캘리로 써 보자.
 ()

20. 혼합캘리를써 보자.
 ()

참고도서

문화대학 교본 (문화대학본부 편집, 1994)

한국의 명시 (은광사, 1991)

서화 인명사서 (예술춘추사, 1978)

논어 (문학 동네, 2002)

한국현대시의 이해 (금화출판사, 1981)

캘리그라피 서예

한국서예 (한국서예협회, 2015)

계자원

서예교본 (성균서관, 1977)

한국미술문화의 이해 (도서출판예경, 2004)

캘리그라피 (안그라픽스)

손글씨 그리고 쓰다 (2013)

좋아 보이는 캘리그래피 (2013)

대한민국캘리그라피협회 교육자료 (2016)

논문 및 소장자료 다수

책자발간 저술기간 2014-2016 (2년 연구 발간 완료)

저자 관련저술서

1. 부모님과 함께 읽는 사자소학 시, 서, 화 미술연구소 2013년

2. 천자문 초서 익히기 교재 신아출판사 2015년

그 외 소설. 산문집. 시, 동화, 미술평론 다수

이 중 기 (李重基)

· 아호(雅號) : 완목(完木), 글벗
· 당호(堂號) : 금서실(琴書室) 청란헌(淸蘭軒)

· 1951년생
· 전주신흥고등학교 졸업
· 전주대학교 졸업
· 전북대학교 도예교육원 졸업
· 전북대학교 경영대학원 석사과정
· 전북대학교 교육대학원 졸업 교육학 석사

■ 시서화 입문

· 5세 선친으로 부터 한학, 서예, 수학
· 서예가, 한국화가, 문인화가, 도예가, 한학자, 국문학자, 한시인, 문화재전문위원 문하

■ 입상경력

· 15세등단 전라예술제 입상(전북미술대전 전신) 등 사생대회 다수
· 미술기능장취득 1979

■ 캘리그라피

· 대한민국캘리그라피 현장실기대회 입선
· 대한민국캘리그라피 아트페스티벌 신인작가상 수상
· 캘리그라피 1급 자격시험 이론 실기 자격취득

■ 문학

· 문학속의 문화재 낭송 낭독대회 차하 입상

■ 서예

· 전북미술대전 입선 2회(해서, 판본체)
· 전국온고을 미술대전 입선(초서)
· 대한민국 현대서예문인화대전 입선(판본체)
· 국제현대미술대전 특선(해서)

■ 도예
- 전북미술대전 2회 입선

■ 문인화
- 한국서화대전 입선
- 신춘휘호대전 입선
- 국제서법연합 실기대회 입선
- 대한민국 현대서예문인화대전 입선
- 김구서예대전 입선
- 국제현대미술대전 입선

■ 한국화
- 교원작품전 우수상
- 한국문화미술대전 입선
- 한국미술대전 입선
- 국제 현대미술대전 2회 입선
- 대한민국현대미술대전 입선 2회
- 국제미술초대전 입선 외 다수
- 교육부장관상, 국무총리상

■ 전시
- 개인전 6회
- 제5회 전북도립미술관 도청기획전시 시서화전 (2015년)
- 제6회 전주공예품전시관 기획전시 시서화전 (2016년)

■ 현재
- 한국미술협회, 서예협회, 문인화협회, 한시학회, 현대사생회
 시·서·화 미술연구소(캘리그라피, 서예, 문인화, 한국화, 도예, 시문학)
 전주문화의 집 시·서·화 강의 전담
 예원예술 대학 평생교육원 캘리그라피 문인화 강의 전담 교수

■ 연락처
- daum blog 시서화 미술연구소
- E-mail : jkleejoong@hanmail.net

캘리그라피의 실제

인 쇄 2016. 9. 10.
발 행 2016. 9. 15.

저 자 이중기

발 행 처 이화문화출판사
등록번호 제300-2015-92호
 서울시 종로구 사직로 10길 17(내자동)
 TEL : 02-732-7091~3 (구입문의)
 FAX : 02-738-9887
홈페이지 www.makebook.net

I S B N 979-11-5547-228-6
정 가 20,000 원